上海人美动画教材

U0130231

ZHONGGUOGAODENGYUANXIAODONGHUAZHUANYEXILIEJIAOCAI

中国高等院校动画专业系列教材

编著 / 金琳

上海人民美術出版社

中国高等院校动画专业系列教材

Zhongguo Gaodengyuanxiao Donghuazhuanye Xiliejiaocai

动画造型设计

主　　编　　李　新
策　　划　　张　晶

编　　著　　金　琳
责任编辑　　张　晶　孙　青
版式设计　　金　琳
　　　　　　郑志荣
技术编辑　　季　卫

序

　　无论是赢得奥斯卡大奖的动画大片，还是网络上小到只有2帧的小动画，都离不开最基本的"造型设计"。

　　动画是"画"，动画造型与绘画造型有千丝万缕的关系；有的动画片直接请著名画家担纲造型设计,有的动画大师原本是画家，还有更多的动画人是借鉴了绘画的手法。

　　所以动画又不仅仅是"画"，至少不单是画。

　　动画是"电影"，动画也是"通过将活动的影像用摄影机记录在胶片上，通过放映机把这些影像投射到银幕上的艺术"，诸如常用的动画术语"镜头翻转"、"跳切"、"光影"、"色调变化"等本来就是电影语言。

　　故而动画不是"电影"，至少不再是原来意义上的电影了。

　　电影角色造型主要通过真实人物化妆来实现，而动画基本不需要真实演员，动画造型设计是通过特定的手段和材料，创造可"动"可"变"的形象。

　　动画就是动画,动画造型自有其独特性和规律性。

　　动画让造型设计拥有如此的自由:由现实进入幻想，从二维转到三维，或折中混合，甚至......怎么都行！

　　本书的出版得到上海人民美术出版社的大力支持，本书作者在写作的过程中学到很多，期望更多的好动画,好造型,亦期望和热爱动画的朋友共同分享动画的乐趣:欣赏的乐趣,创造的乐趣。

作者自序
2006.6

编者序

■21世纪是高科技的时代，随着工业文明对人类生活的全面浸透，呈现在我们面前的社会几乎让我们都跟不上想像。动画艺术（或者是有人喜欢的用海外方式表述的"动漫画"）作为一种工业文明的表现形式，也已经进入了大众生活。它涉及的范围越来越广，每天都在追随着人们的视线，吸引着你我他的眼球，以其独有的魅力成为新时代的宠儿。而事实上，它已经逐渐从艺术创造中剥离了出来，成为21世纪工业设计的重要载体。我们必须要用全新的角度关注它。

■在这种大背景下，在影视、媒体、娱乐业的促动下，国内许多大专院校纷纷成立了动画艺术学院或开办了动画专业，旨在为我国动画及相关行业的变革培养新型的、复合型的应用专业人才。上海人民美术出版社作为专业美术出版单位，一直致力于动画类图书的出版，在国内出版界有着相当的影响力。为满足这一来自教育界及更广泛社会的强烈需求，出版社酝酿出版一套普通高等院校动画专业系列教材，意在建立一个完整、综合，既具专业性又有前瞻性的动画专业教材体系。

■初步拟定编写的书目如下：《动画概论》、《原画设计》、《动画原理》、《场景设计》、《动画造型设计》、《动画运动解剖学》、《动画美术基础》、《动画软件基础》、《人物设计》。

■该系列教材首先面向国内现有以及即将开设的动画专业和学院。到目前为止，国内已有十余所大学开设有动画本科专业或设有动画学院，专科学校设有动画专业的也有十余所之多，中等专业学校及社会上的各种相关培训机构则为数更多，而在未来一两年里估计还会有十余所大专院校加入这一行列。这些院校的学生本身已构成了一个庞大而相对稳定的读者群。为这些不同层次的学生提供系统的动画理论知识学习、专业技能训练以及审美修养培养是该套教材首要的任务。

■此外，还要兼顾社会上更广大的潜在读者群体需求。这其中包括各地媒体及影视制作机构的人员；专业的广告、展示宣传、游戏及多媒体产品制作公司的人员；其他相关产业人员（如房地产）以及不同程度的动画爱好者。

■希望本系列教材能有抛砖引玉之效，以共同繁荣方兴未艾的动画类读物市场和推动中国动画产业的发展 。

李新
2006年

引　言

■没有造型，就没有动画。

无论是写实的或是抽象的，总需要有可视的"造型"，才有可动的"画"。

造型是一个古老的艺术，造型艺术的宝库随时向动画开放着。很多动画造型就是直接引用了传统造型，还有的动画造型经过了再创造，更多的动画造型则完全是直接的原创。

■动画造型，是"动"的造型。

静态的造型（画面）原本是不会动的，可是，只要将这些静态的造型（画面）连续播放（大约是一秒24帧），会产生"动"画的奇迹。最小的循环动画，需要画2帧，而《大闹天宫》，据说要画7万张（静态的）画稿。

■动画造型，是艺术的创造

艺术应当有规律可寻，艺术又是最具有创意的行为。而动画造型，可以说是最自由、最富有变化的造型，画、塑、雕、堆刻……真真假假……虚拟……现实……装饰……抽象……没有什么手法是动画造型不能用的。

■好的动画造型，会受到大众的喜爱。

1877年以来，出了多少好动画，好造型！好造型借助动画片的传播而经久（跨世纪）流传和广泛（全世界）流传。孙悟空、小蝌蚪、米老鼠、唐老鸭、变形金刚、机器猫、龙猫……不但是儿童，不但是少年，就是青年，就是成人，也会和这些动画造型成为朋友。

在迪斯尼的墓碑上，就有这么一句话：米老鼠在安慰人类心灵方面作出了巨大贡献。

■成功的动画造型，会突破动画的界限，并以此构造环环相扣的产业链，从而写就动漫品牌的商业神话。

成功的动画造型往往跨越了动画的界限，会成为玩具造型，成为雕塑造型，成为戏剧影视造型，成为游戏造型……也会出现家具、文具、广告婴儿装；浴巾、挂毯、卡通钟表、体育用品、主题电脑、手机、食品促销、、饮料促销、特色机车、主题公园、在游乐场……

可以说，经过100多年的发展，动画产业现已成长为继IT产业之后又一快速发展的新兴产业。尤其是在美国和日本，动画已经成为重要的产业。

■中国的动画造型

中国从来就不缺少动画素材，从原始的岩洞壁画到登峰造极的水墨画……

中国从来就不缺少画家，也不缺少好画家，好画家也曾经直接为动画造型做出贡献……

中国也有好的动画造型、好的动画，也有自己的动画大师，但是，客观的、严峻的现实是：国外动画形象和作品占据了中国80%以上的市场份额，中国原创动画占有率不到10%……而另一方面，又因为艺术价值同商业价值的脱离，使得最具有中国特点的（如水墨）动画和实验性动画同样面临着价值取向的抉择艰难……

■中国的动画造型教学

例如美国，属于那种注重保护本国的动漫形象的，他们总是尽量减少外国的影响，即使引进欧洲和日本的，量也是相当少的，即使采用了其他国家的素材，最后也还是做成了自己的造型和产品。而在我们这里，拿来主义还是目前必须的过程，但是，用什么引导学生，这是学院所需关注的，同样，也是本书呼吁的：吸取最广泛的养料，走原创之路，就需要从造型做起……

<div align="right">

金琳
2006年

</div>

目录

目录

第一部 天马行空

——动画造型之无极创意

第1章

第1章

造型艺术离不开造型，动画艺术离不开动画造型。造型艺术作为古老的艺术，为动画造型提供了取之不尽的艺术资源。

1·1 画·动画

绘画造型与动画造型的关系最为密切，从动画的特点来看，动画其实就是把一连串静止的画面连续放映，给人以"动"的感觉。

1906年，法国的埃米尔·科尔正是运用摄影上的停格技术，拍摄了第一部动画系列影片"幻影集"（由此，埃米尔·科尔被为誉当代动画片之父）。

解构动画，通过影片截图，可以取得一批静止的画面。

1.1.1 绘画造型与动画造型

既然一连串静止的画面就可以组成动画，那么，绘画的多种风格和技巧，也理所当然地可以为动画所借鉴或直接利用。

绘画风格对动画造型的影响经常在不同的动画片中呈现出来。

■《牧神的午后》，其中女人体造型依稀可见比亚兹莱风格的影子。

■《鼹鼠的故事》的童稚和卢梭稚拙造型何其相象。

好的绘画造型常有可能改变为动画造型（当然，同时还要考虑到如何适合"动"的效果）。

■《小蝌蚪找妈妈》，水墨造型取材于画家齐白石创作的鱼、虾等形象。

绘画和动画是有区别的，绘画内容表现是平面的，即使是连环画，也是靠一幅幅静止的画面加上一些文字来讲故事，而动画的画面是运动的，还有声音的加入。绘画的观看是可以停留的，动画的观看是随时间流动的。绘画的线条是可以随意断开的，而许多(大规模生产)的动画要求线条是连贯的，以便于上色。许多动画如《公主》《白雪公主》《爱里丝梦游仙境》《三个和尚》《花木兰》《未来少年柯南》《大话三国》《鼹鼠的故事》等，都采用便于上色的连贯的线条。

《牧神的午后》，其中女人体造型　比亚兹莱作品

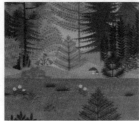

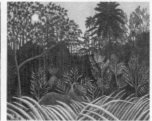

《鼹鼠的故事》，森林造型　卢梭的植物造型

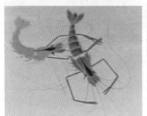

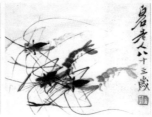

《小蝌蚪找妈妈》的虾造型　齐白石的创作的虾造型（水墨画）

《公主系列》公主造型，采用便于上色的连贯的线条

加拿大动画，黑白两色的造型，线和面，黑和白，巧妙的转换.

爱斯基摩人的版画

雕刻铜版，詹姆逊，平面
的动物造型，黑和白的
组合

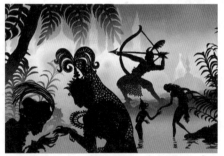

平面装饰的人物剪纸造型，剪纸动画，《阿基米德王子》

欧洲传统剪纸人物造型

■版画风格与动画

　　爱斯基摩人版画风格：平面装饰的，单纯的黑白两色的造型，有渔猎的爱斯基摩人和海象、海豹、鲸和驯鹿等。阴刻和阳刻，表现在加拿大动画造型中成为黑与白。

■剪纸风格与动画

　　平面，连续的线和面，是剪纸风格与剪纸动画风格的共同特点，但是剪纸是不可断开的造型，动画则需要在关节处断开，分而动之。

■油画的表现风格和动画片魅力的结合

　　《老人与海》，油画在玻璃上表现出独特的透明和鲜亮的感觉。

　　虽然面部细节并不清晰，但对于大海的壮阔气概和海天融合的层次上，有强烈的表现力度，厚重的渲染，令人感到天地的苍茫和老人的孤独。这是俄罗斯的亚历山大佩特洛夫克用手指在玻璃上完成的。

素描造型与动画造型

表现三面五调的素描法（强调"面"），也包括速写(铅笔勾线并带一点排线)的画法。还有白描的画法。

■《歌剧》和《勇敢的骑士》，线为主，排线组成了灰色和黑色，调子层次并不复杂。

■《肯耐和寇达》，素描关系的造型手法：强调了暗部的反光。

在这部22分钟的动画中，每一帧都可以独立成为一幅油画

用手指在玻璃上完成

歌剧（铅笔）

勇敢的骑士（彩铅）

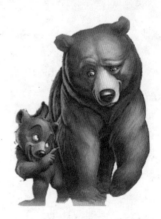

小熊兄弟。肯耐和寇达，熊造型的手法：写实手绘，明暗调子运用，有明显的素描关系，暗部有反光并用了对比色（棕色的熊，蓝色的反光），加强了立体感。

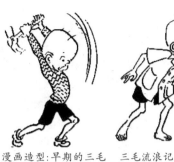

漫画造型:早期的三毛 三毛流浪记 三毛从军记 新生的三毛

动画片,三毛造型依旧,麦兜,动画造型与也与漫画相同,造型虽然夸张,却也体现了时代的特征,三毛,流浪儿－瘦骨伶仃的造型。麦兜,现代需要减肥的儿童的造型。

丰子恺的漫画造型:隐去人物的眼睛,微妙表情依靠口型来表现

动画造型的漫画化

漫画造型与动画造型

　　极度夸张和大幅度变形,概括性和虚拟性是漫画的特点。

■丰子恺的漫画造型,高度夸张概括,甚至隐去人物的眼睛。

　　没有眼睛,是不真实的,可是,这样的"不真实",却更能表达一种内涵的"真实",一老一小的两个人物,听到锣鼓响,乐呵呵地前去了,漫画把握了"真实"的情绪。

■三毛,来自四格漫画

　　1935年,张乐平的三毛漫画形象在上海诞生,三毛造型绝对没有概念化的影子。漫画《三毛流浪记》后来被中央电视台改变为１０４集的动画片《三毛》。网络上还出现三毛流浪记之孤苦伶仃Flash短片。三毛奇特的造型依旧:大脑袋上只有三根头发。

　　漫画和动画算的上是近亲了,漫画和动画有着各种各样的联系。例如美国的动画片,就是从各大报纸刊载的当时流行的"图画故事"中发展起来的。科尔在美国曾把漫画家麦克·马努斯笔下的小淘气拍成了动画片《斯努卡斯》(又名《佐佐尔》),而日本的《灌篮高手》、《东京爱情故事》和《流星花园》等,都是先以漫画或游戏的形式诞生的。夸张、概括、变形、虚拟同样也是动画造型的特点,更加的优势是"动",是"动的变"。

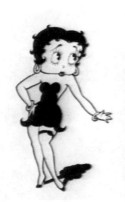

贝帝. 布菩是法国洋娃娃
的造型

连环漫画家马克思. 弗舍的
自画像

《贝帝. 布蒲》，动画，贝帝. 布蒲和库库造型

连环漫画《贝帝. 布蒲》，马克思. 弗舍作

戈特弗雷雨德的连环漫画《米老鼠》，其
中造型来自动画《米老鼠》。

连环漫画造型与动画造型

　　在所有的画种之中，连环画和连环漫画造型要算是与动画造型最为接近了，而连环漫画几乎就是只差一个动了，都有连续性的故事情节，有多个人物造型并有多个侧面造型，多个场景，多个角度……连环画重视系列人物的塑造，连环画和动画，都可以根据文学作品改编，但更多的是自编自绘，在创作过程中强调作家和画家的密切合作，(《麦兜故事》创作上的合作伙伴，后来结成生活伴侣)。

　　最为相似的是造型的多侧面，多动作要求，都要求考虑全方位，立体地塑造对象。

　　那些有成就的连环漫画家，都有一个或几个成功的连环漫画系列人物。这些造型有的后来就成了动画里的造型。

　　《贝帝. 布蒲》，马克思. 弗舍，连环漫画家创造的形象，后来有了动画《贝帝. 布蒲》系列。贝帝. 布蒲始终是夸张的大脑袋，却有一个性感的细腰的身材。

　　而动画中的成功创造，也会成为连环漫画造型，例如戈特弗雷雨德的连环漫画《米老鼠》，其中造型来自动画《米老鼠》。

1.1.2 画家与动画造型

有的画家仅为动画片作造型设计,有的则是自己完成全部工作的。

画家的造型被采用

齐白石画中的造型被用于水墨动画片《小蝌蚪找妈妈》。

画家仅提供造型

画家李可染为水墨动画片《牧笛》提供水墨造型供作参考

李可染画了十四幅水牛和牧童的水墨画,给绘制组作参考,影片角色造型根据画家李可染的风格绘制。

画家专为动画设计造型

画家韩羽为《三个和尚》设计造型

《三个和尚》的人物造型简练生动,由韩羽担纲角色造型设计,是因为韩羽的画具有夸张、变形、幽默、传神的特点,被喻为是漫画里的中国画。

水墨动画片《牧笛》背景设计聘请山水画家方济众担任水墨动画片《牧笛》背景山水画。

水墨动画片《牧笛》,水牛的造型

《牧笛》牧童的造型

《牧笛》,背景山水画

胖和尚、长和尚、小和尚,三个和尚的造型由画家韩羽设计

韩羽的画,捉放曹

韩羽的画,白蛇传

韩羽的画,闹元宵

画家与动画家合作

老舒尔茨是当然的"史努比之父"，而要让这个可爱的小狗跳出漫画书的四个格子，则需要动画大师比尔·门勒德兹的合作。

史努比，原是一个漫画形象，改编为动画也极为成功。漫画和动画都保持了史努比热爱幻想(幻想自己是轰炸王、律师、外科医生、飞行员、军曹……)的特点。50年来史努比的漫画形象遍布全球，通过报纸、书籍、舞台表演、动画及电视特别节目，最初的一个漫画造型，后来还成为电视动画和网络动画的造型。

史努比戴墨镜造型

史努比的浪漫

FLASH 动画，史努比造型

展览馆门口雕塑，可爱的造型

宫崎俊展览馆内，陈列有许多玩偶，这些
造型都是来自他的动画造型

自编自绘,动画家本身就是画家并拥有自己的工作室

1958宫崎俊投身动画界， 1985年,成立吉卜力工作室,并建立自己的展览馆， 建筑的内外都展示有宫崎俊的作品。宫崎俊主要作品:《幽灵公主》、《天空之城 Laputa》、《风之谷》、《龙猫》、《魔女宅急便》、《红猪》、《平成狸合战》、《侧耳倾听》、《萤火虫之墓》、《听到涛声》、《岁月的童话》、《大提琴手歌修》、《太阳王子荷尔斯的大冒险》、《未来少年柯南》、《鲁邦三世》,《阿尔卑斯的少女海吉》、《名侦探福尔摩斯》,《小熊猫》、《千与千寻》等。

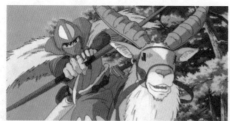

《幽灵公主》，阿西达卡和羚羊造型

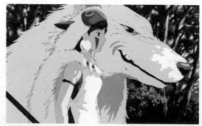

《幽灵公主》，珊珊和狼

《魔女宅急便》，小魔女、黑猫和扫帚造型

《未来少年柯南》：柯南和拉娜—勇敢少年＋温柔少女。

《风之谷》

千寻

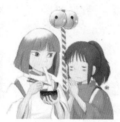

千寻和神秘美少年小白，基本写实的造型

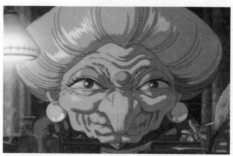

《千与千寻》，魔女汤婆婆，在老婆婆造型的基础上夸张变形

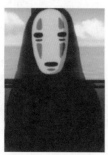

《千与千寻》，面具人"无颜"的造型

《千与千寻》，老公公，夸张的白眉毛

《千与千寻》，夸张的造型

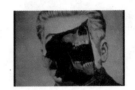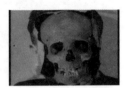

绝对写实的肖像,转瞬间被撕裂,继而又冒出一个骷髅,真实?幻想?

1.2 真实·幻想

动画造型风格,与绘画风格类似,基本上以写实和装饰两个大类为多数,不过,这不是十分严格的区分,实际上,经常会产生你中有我,我中有你的现象,即在写实的基础上又含有一些变形(装饰)的因素。还有少量的抽象风格,在票房上不占优势,但是在艺术上有独到之处。更有许多动画造型说不清楚到底是什么风格的,折衷和混合,打散又构成,正应了后现代主义的一句名言:怎么都行。

由于动画片具有"运动的视像性"的语言特性,如改变、延伸、突现、转换......动画造型完全可以在真实和幻想之间自由跨越。动画造型可以是相当写实的,也可以是充满幻想的。在写实和幻想之间来回切换,造型在运动中变化,更是动画造型所特有的。

写实

写实的绘画作品,经过许多年,仍为大众所喜爱,也许是因为写实的造型风格更易牵动人们的情感。写实的动画作品,同样也容易受到欢迎。而在绘画上曾经出现的超写实画风,现在也被动画所利用。灌篮高手,101集动画连续剧,写实,很细腻的造型,还是有一点装饰味。

人物造型和灌篮动作都真实而精彩。每个角色有详细的造型定位:身高、球衣号码、球鞋品牌、不同颜色的球衣......例如:10 号,樱木花道,身高:188cm 后来长高到 189.2cm,球鞋:NikeAir Jordan......

幻想

最终幻想。虽然命名为幻想,但角色造型也还脱离不了人形。

■真真假假

史云耶梅片中的事件依循梦境式的不合逻辑地进行。时而写实,时而抽象,也可以说是一些写实的造型和幻想的造型并用,或者说是真实造型用于幻想的情节。

■《千与千寻》,幻想的情节,真实的造型

千寻、釜爷爷、铃铛姐姐和神秘美少年小白有基本写实的造型,魔女汤婆婆和温泉里那个叫"无颜"的面具人,也具有人形,沦为动物的父母的造型,则是写实的猪的形象。而隧道的另一端有想象之外的幻境:有治愈百病的温泉,幻境里聚集有无数精灵。

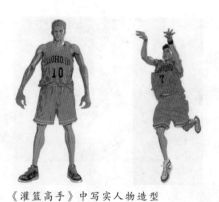

《灌篮高手》中写实人物造型

《最终幻想》，游戏，幻想的动物造型

千寻写实的造型，沦为
动物的父母的造型，也
是写实的猪的形象

《国王与小鸟》会说话的小
鸟，幻想的情节，装饰的造
型

■《国王与小鸟》，浪漫的童话与残酷的法国
大革命完美地结合在一起

地下城的老百姓、地牢中放出的一群豺狼
虎豹，基本写实的造型；小鸟，拟人化的造型。

装饰的特点，脸谱化造型，《大闹天宫》

对称，装饰的特点，《大闹天宫》

对称，装饰的特点，《大闹天宫》

对称，装饰的特点，

对称，装饰的特点，玉皇大帝造型，《大闹天宫》

1.3 装饰·抽象

装饰

装饰风格，造型上有一定幅度的夸张变形，并呈图案化趋向，色彩上多重视平面空间的对比关系。装饰性造型，是动画造型的一个重要特点，动画造型大多具有自由的构成形式。

传统装饰艺术和现代装饰化绘画犹如打开的宝库，为动画造型提供了取之不尽的宝藏。

■中国装饰风

《大闹天宫》，无论是人物还是场景，都借鉴或引用了中国民间艺术的装饰风格。大量的造型灵感来自于古老的壁画、年画和古代建筑。作品体现强烈的装饰性：以线描和平涂色为主。多处用到的对称手法，猴王脸谱的运用。

■波普艺术的装饰性设计

黄色潜水艇，灵感来自于POP艺术。色彩斑斓，过多装饰性的设计。

■古典装饰风格

国王与小鸟，场景造型和服饰造型的古典装饰风。虽然描绘虚构的机械科技极其发达的王国，但国王的秘密宫殿被设计得极其华丽，可见洛可可装饰风格的影响。片中的"第十六陛下"隐喻路易十六，而法国古典家具风格主要也形成于这个时代——路易十六时期。洛可可风格家具注重体现曲线特色。家具大量采用

花团锦簇的服饰和同样花团锦簇的背景

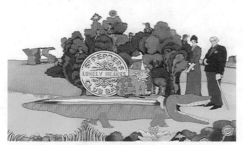

《黄色潜水艇》，装饰性的设计

《国王与小鸟》古典装饰风，国王的宫殿大量采用曲线形装饰

洛可可风格的家具装饰风格特点：椅腿采用弧弯式

《国王与小鸟》古典装饰风

曲线形的贝壳纹样。椅腿与画框大都采用细致典雅的雕花。

■来自日本民间的装饰风格

　　黏土动画太鼓之达人，造型结合了日本人所熟悉的传统乐器"太鼓"，也承袭了日本民间艺术的装饰特点。

■皮影的平面装饰风格

　　柬埔寨皮影戏造型

■现代卡通画装饰风格

　　《鼹鼠的故事》稚拙的装饰风和，卢梭，现代油画的稚拙装饰风。

■俄罗斯圣像画的装饰风

　　《克尔热茨河之战》和俄罗斯圣像画。《克尔热茨河之战》人物造型明显采用圣像画风格，脸都是转向往侧面，颈却是直的。

黏土动画《太鼓之达人》，造型结合了日本人所熟悉的
传统乐器"太鼓"，也承袭了日本民间艺术的装饰特点

黏土动画,《太鼓之达人》

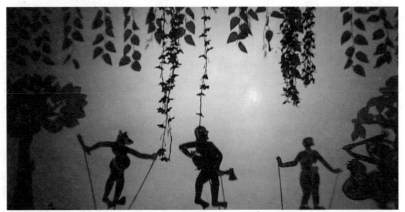

柬埔寨皮影戏造型

《鼹鼠的故事》，动画，现代装饰风

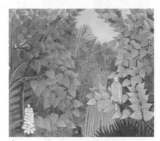

卢梭，现代油画装饰风

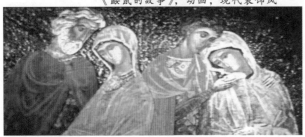

《克尔热茨河之战》，动画，人物的脸部都是歪向侧面，

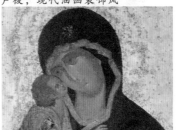

俄罗斯圣像画，脸部歪向侧面

《色彩交响曲》，抽象动
画，诺尔曼·麦克拉伦

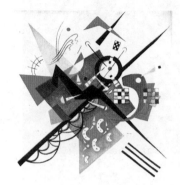

《在白色的上面》，抽象油画，康定斯基

抽象

　　抽象动画，是将抽象绘画和音乐艺术以及动画技术结合的表达手法。抽象动画在普及性与卖座程度逊于写实性的和装饰性的动画片。

　　抽象动画，通过影片的剪辑、视觉技巧、声音性质、色彩形状以及韵律设计等，来表达意念……

　　抽象动画的造型往往是一些几何形，如同抽象绘画，属于解构具象的现代抽象艺术。

　　抽象派画家认为：形、尺寸、色会有规律地产生某种知觉效果，即形和色能直接传达出本身所包涵的意义。正是出于这样的理念，康定斯基彻底解构了具象。他的大部分画面里，常常看不到具体的对象，而是让一些不断延伸的色块、线条，在神秘的空间中飘浮。康定斯基认为这会像音乐一样，宣泄出自己内心的感情。

　　与康定斯基的观点和做法类似，抽象动画家除了具有相当的绘画或设计水平之外，也都与音乐有颇深的渊源。所以这些抽象动画注重旋律、节奏，每一格的画面中，抽象的几何形造型产生不同顺序、不同比例、不同色彩的变化，也可以说是用抽象图形来诠释音乐。

　　抽象动画，真实造型和抽象影像可以共存，也可以让一些螺旋状的带子和几何体成为主要造型。

　　可以通过造形和色彩表现虚与实、平面与立体、主动与被动的变化……

■诺尔曼·麦克拉伦，色彩交响曲

　　简明的笔法在《D调提琴》与《赶走忧愁》中表现一些线条简单的形象。

　　在《节奏舞》一片中，一些清楚的数字在黑暗的背景上跳动。造型是一些颠倒的字母。

■意大利的阿尔纳多·金纳及其兄弟布鲁诺·科拉拍摄一系列的抽象动画

　　阿尔纳多·金纳和布鲁诺·科拉于1911年拍摄一系列的抽象动画，在作品中，作者透过对音乐、花香、诗韵等的诠释，使观众进入不同的"灵魂抽象状态"，在真人背后是些巨大的抽象的几何形造型。

■康定斯基的抽象油画

　　点、线、面在白色的上面犹如舞蹈动作。

■奥思卡.非史琴格的抽象油画

　　正方形、三角形、菱形是画面的主要造型。

抽象动画造型：几何图形

抽象动画，阿尔纳多·金纳和布鲁诺·科拉于1911年拍摄了一系列的抽象动画，在作品中，有许多巨大的抽象的几何形造型

抽象油画，康定斯基

抽象油画，康定斯基

直线正方形，抽象油画，奥斯卡.费史琴格

无题,抽象油画,奥斯卡.费史琴格

无题,抽象油画，奥斯卡.费史琴格(Oskar Fischinger)

■幻想曲，抽象与具象交替

　　《幻想曲》，影片的名字点明了影片的幻想成分，实际上，这些无拘无束的造型似乎都糅合于现实与虚幻之间，融化在天马行空般的无限创意之中。

　　让真正的乐团(费城交响乐团)的造型和幻想的种种美妙的动画造型同台轮流演出（每演奏完一段乐曲，银幕都会回到实拍的乐队和指挥台上，然后继续进入下一段)。

《幻想曲》，抽象与具象交替

《幻想曲》，抽象的图案化的造型

拼贴的造型

1.4 折衷·混合

时至今日,还有什么手法是不能用于动画造型呢?

折衷,原意指没有自己独立的见解和固定的立场,只把各种不同的思潮、理论,无原则地、机械地拼凑在一起......而这里,将折衷(不带贬义)和混合作为动画造型的另类方式的一种描述。

虚拟的动画造型与真人造型结合,手绘与电脑制作结合,产生了许多混合的,说不清道不名的风格。而网络(多媒体)动画[最常见的是GIF动画和SWF(Flash)动画],造型相对简单,有许多干脆只是一些符号。

《棉球方块历险记》,片中有个角色就是真人扮演,愈加显得棉球方块是如此的小。

■实验动画的多样性

实验动画导演,乔治·史威兹贝尔的动画,具有极其多样的表现形式。造型可以是跃动的几何体,也可以用静止的照片。还有的造型来自著名的油画:《草地上的午餐》,但是加了一个试图去拖女裸体的造型,只有这个人是动的,其他的人仍然坐在草地上......这是油画的动画。

人物造型是用铅笔画在薄纸板的,但是有的时候还会转动......一根绳子作的人物造型,也可以完成许多动作,说不清楚是什么风格。

油画动画，造型来自著名的油画《草地上的午餐》，但是加了一
个试图去拖女裸体的人（动画造型），乔治·史威兹作品

造型是用铅笔画在薄纸板上的

真人和动画造型结合　　　　　　　以绳子为材料制作的造型

一只熊（动画造型）走进门，摇身一变，变成了导演（真人）。
一个很小很小的红鼻子的动画小丑，和导演在一起

■幻想的情节,混合的手法

　　史云耶梅片中的两个还算写实的泥塑头像造型（比较光洁），嘴里含着的薄片、牙刷、刀具、被绞的舌头，也算得上是真实的造型，经过一连串梦境式的动作之后，泥塑头像开裂，而又一轮的折腾之后，泥塑头像就几乎不成形了，而舌头和泥塑头像融为一体，并且显得更加强壮起来。

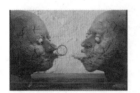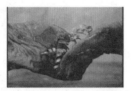

史云耶梅动画作品中造型，泥塑头像、嘴里含着的薄片、牙刷、牙膏、刀具、被绞的舌头等

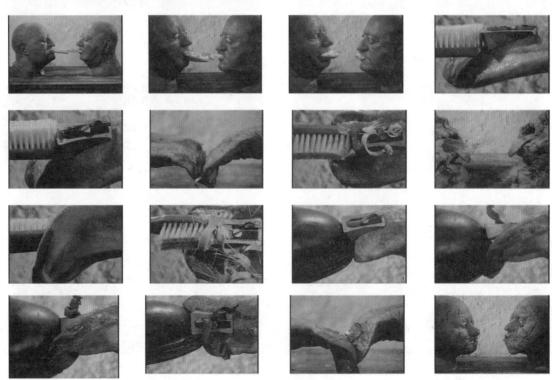

怪诞的造型，经过一连串梦境式的动作......史云耶梅实验动画

■极其多样的表现形式

　　瑞士动画大师，实验动画导演，乔治·史威兹贝尔的动画作品具有极其多样的表现形式。短篇动画可以用油画般厚重的涂抹质感凸显，或者干脆用一幅幅静止的照片不断闪过。也可以由许多跃动的几何体构成......

以点造型，乔治·史威兹

思考题
1.简述动画造型与绘画造型之间的区别？
2.不同绘画风格对动画造型有何影响？

第一部　天马行空

——动画造型之无极创意

第2章

第2章

2·1 造型.动画造型

造型艺术有悠久的历史。角色造型也有悠久的历史。

2.1.1 化妆造型和动画造型

在电影、戏剧中,角色造型是通过化妆、服装和道具设计,使演员变成角色(按照演剧的需要改变面貌和装束,以表现剧中人物)。

化妆,主要是通过运用化妆品和工具,在面部和身上涂上各种颜色和油彩,对人的面部、五官及其他部位进行渲染、描画、整理,调整形色。细部化妆包括:加眼影、画眼线、刷睫毛、涂鼻影、擦胭脂与抹唇膏,调整形包括去除或加眼角皱纹,隆鼻,去或点痣,补或造疤,丰臀;隆乳、束腰或腹部加大等,还可以加胡须,戴假发,装橡皮面具。甚至可以把脸当成骨架,采用雕塑的办法,运用丙酮、硅胶,粘合剂、PMA 塑模、塑型头套、蜡、人造血等材料进行角色造型。

演员化妆,有的是程式化的,有的是个性化的。

■京剧的脸谱,程式化的化妆

■化妆塑造的长鼻子和画出来的长鼻子

在各种版本的《木偶奇遇记》中,匹诺曹的造型各有变化,唯有夸张的长鼻子是一样的。

■《铁扇公主》动画,孙悟空造型参照了京剧中的猴王脸谱。

■《负荆请罪》动画造型设计参照京剧脸谱程式。

■皮影脸谱程式。

■个性化化妆

迈克尔.杰克逊在 MTV GHOSTS 《魔鬼篇》中同时扮演了多个角色,市长、歌手、骨架、魔鬼……化妆的工程可谓浩大。

京剧角造型，采用程式化的脸谱

采用特制的面具，迈克尔.杰克逊化妆造型

动画里的匹诺曹，画出来的长鼻子

话剧匹诺曹的化妆造型

迈克尔.杰克逊极具个性化的化妆造型

 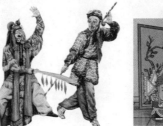

《铁扇公主》，孙悟空造型参照了京剧中的猴王脸谱

京剧中孙悟空造型

程式化脸谱，《负荆请罪》，FLASH动画

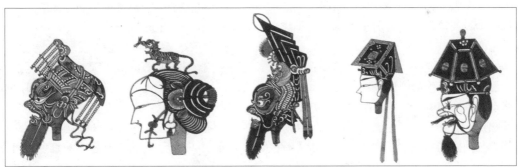

皮影脸谱程式

钟楼怪人，动画，吉普塞女郎和丑陋的驼背造型，驼背在动画里是一头红发，较之电影，显的矮胖一些。吉普塞女郎还是拥有娇好的身材和舞姿。

巴黎圣母院电影，人物造型

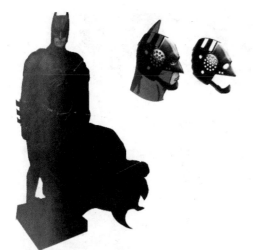

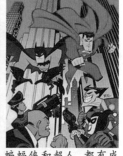

蝙蝠侠的各种造型

蝙蝠侠和超人，都有威风凛凛的披风，不过颜色不同，蝙蝠侠的是黑披风而超人的披风是红色的

蝙蝠侠造型，披风和头盔

■巴黎圣母院，电影

美丽的吉普塞女郎和丑陋的驼背，美的更美，丑的更丑。人物造型个性鲜明，实际上饰演钟楼怪人的男演员还属于美男子类型，可见化妆的力量。

动画《钟楼怪人》中人物角色的造型更加夸张，强烈的对比产生动画情节的冲突。

■动画系列和电影角色造型互相影响

蝙蝠侠，诞生于1939年，鲍勃.凯恩的漫画，将超能力与侦探的智慧赋予蝙蝠侠，体现了智慧"侠"的风貌。而蝙蝠侠电视动画系列，结合

了蝙蝠侠40年代和70年代的特质，掺入蒂姆.伯顿的电影元素，进一步将蝙蝠侠的形象丰富。与众不同的是，在《蝙蝠侠》动画版,蝙蝠侠的造型是画在黑纸上的。

多年来，蝙蝠侠出现在电视和电影银幕，甚至在广播里。他被(演员)塑造成多种形象：残酷的复仇者形象，或带给蝙蝠侠一些温和，而后，蝙蝠侠头盔耳朵变短......但最根本的造型特点没有变:黑色披风，头盔，强健的体魄，那就是Dark Knight -- 黑骑士。这也与超人的红色披风形成强烈反差。

小鸡快跑的制作现场

口型设计

从塑造的角度讲,动画造型似乎更加随心,黏土,就是一种造型的好材料。梦工厂的《小鸡快跑》,就是黏土动画。影片中看见的养鸡工厂,原来并不大,就建在一张大桌子上(特维迪养鸡厂的母鸡们,囚禁在高高的铁丝网里面,她们的带头人是金婕,与贪心的主人特维迪夫人做斗争)。小鸡造型,眼睛都是鼓鼓的,这些鸡的造型似乎都已经有一半是人了,原来应该是嘴的部位,现在成了鼻子,而且小鸡说话的口型都设计得非常准确(需要许多模型)。动作就需要边塑边拍。

母鸡

会飞的大
公鸡"洛
基"

特维迪
夫人

老鼠

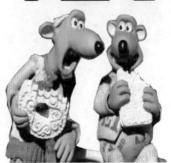

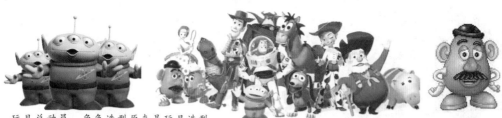

玩具总动员，角色造型原来是玩具造型

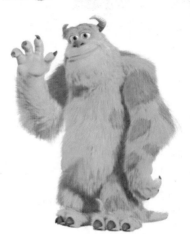

《怪物电力公司》-麦克　　　　《怪物电力公司》-苏利文

动画造型保持了玩具的可爱特性，《芭比与胡桃钳的梦幻之旅》，动画

2.1.2 玩具造型和动画造型

■动画片玩具总动员的角色造型原来是玩具造型。

　　片中出现的许多玩具，都是美国的经典玩具，像弹簧狗、蛋头先生等等，迪士尼在拍摄本片前，都一一和这些玩具的原制造公司取得授权允许，而当影片放映后，这些玩具就更为玩家抢手。

《芭比与胡桃钳的梦幻之旅》，克莱拉
的造型

长发公主Rapunzel
造型

芭比娃娃身着不同的民族服饰的造型

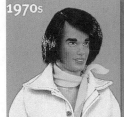 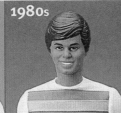

1970年和1980年时"肯"的造型，比较写实，以后越来越时尚，1990
年与2000年"肯"的造型，芭比的新男友"布莱恩"造型

■芭比娃娃具有性感的身材造型

　　拥有全世界不同的服装，美丽的长发、甜美
的笑容，虽然是给小女孩的玩具，芭比娃娃却被
设计成具有性感的身材。

■芭比娃娃动画造型保持了玩具的可爱特性

　　《芭比与胡桃钳的梦幻之旅》，改编自霍夫
曼的名著《胡桃夹子》，以电脑动画技术制作。

在动画片里，克莱拉的造型依旧是一头长发、光
彩照人。动画中更多造型保持了玩具的可爱特
性。

■电影《芭比之长发公主》真人版的芭比娃娃

　　芭比化身格林童话中著名的长发公主
Rapunzel,保持了芭比青春、亮丽的形象。

卡通，日本科世界博览会
吉祥物，森林小子和森林
爷爷造型

卡通，日本科学未来馆，玩具造型

卡通，虚拟动物园招贴海报动物造型

卡通，虚拟动物园招贴

2.1.3 卡通造型与动画造型

　　卡通，源自英文 cartoon，原意也就是指一般的漫画，现在也有了更加多的含义。除了漫画、动画，卡通还可以包括插画、连环画、奇异立体造型（如玩具，吉祥物）......所有的卡通形式，均可作为动画的蓝本和元素。

　　卡通与动画是两个难舍难分，相交且近似的概念。卡通侧重于造型与创意而不局限于某种载体，动画则限定于某种载体。

■日本科学未来馆 cartoon 玩具造型

■爱知世博会的两位吉祥物

　　KICCORO（森林小子）

　　MORIZO（森林爷爷），造型与宫崎俊动画造型比较

■怪物公司动画片的怪物造型

　　苏利文（约翰.古德曼）是一只蓝紫色皮毛、长着触角的大块头怪物，它面目狰狞，苏利文的专属恐吓助理，麦克（比利.克里斯托）是一只绿色的独眼怪物。

■虚拟动物园 cartoon 造型。

卡通，爱慕虚荣的
奥古斯塔（培土）
造型

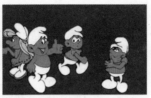
卡通，动画，调皮伶俐的蓝
精灵造型

卡通，折纸玩具

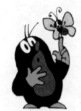

卡通，动画，《鼹鼠的故事》鼹鼠造型

卡通，动画，《蜡笔小新》

卡通，动画，画在薄纸板上并剪下
的人物造型

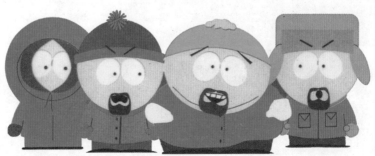
卡通，南方公园，动画，人物造型

辛普森一家卡通ICON（图标造型）

卡通《辛普森一家》，动画，人物和道具造型

卡通，《辛普森一家》，动画，人物和道具造型

卡通，Q版动物造型

卡通《忍者神龟》 动画动物造型，

卡通《机器猫》， 动画动物造型，

卡通，招贴，选自法国动漫展

FC 版游戏造型

三维游戏

2.1.4　动画造型类型

动画,作为绘画和电影的结合,造型方式更加自由:无论是画,塑,剪,刻,抹、拂(沙子),真人扮演,无纸手绘(电脑制作),建模(三维),还是动作捕捉,都有成功的范例,或许还有更多的方法……

更多的动画造型在视觉上给人的差异或许不是很大,但是绝对也称的上是百花齐放。

动画造型,可以是各自有独特的表现手法,也可以在一个片子里融众多的表现手段于一体。各种风格造型在各种类型动画中都会有自己的位置。

■长片动画造型

动画长片是我们通常意义上所指的动画片。(一般是指超过一个小时以上的动画片)长片如:《千与千寻》、《鲨鱼故事》等;超长片如:《百变狸猫》等,一般都在两个小时以上。长片大多有好看的故事,造型以写实和装饰为主,也会用少部分镜头表现一些抽象造型。

■短片动画造型

动画片短片是指放映时间在一个小时以内或更短的动画片。

《三个和尚》、《小蝌蚪找妈妈》等,一般都在 20 分钟左右。超短片甚至不超过 10 分钟,部分短片与长片类似,也有好看的故事,造型也以写实和装饰为主。部分短片则有抽象的造型,或者是混合了各种手法。

■系列片动画造型

将一部完整的影片以多集制作形式来进行表现。系列动画片主要以电视动画片为主,通常在十几集到几十集之间,有的甚至在百集以上。既然是系列,就更加具有故事性,造型风格一般类似长片或带有漫画造型风格。

辛普森一家,动画系列,漫画造型风格,大的嘴,大的眼睛。

《蜡笔小新》,漫画造型风格,大的头,细的手脚,很大的眼睛或很小的眼睛。

小新,幼儿园小班的五岁学生,另类儿童形象,两个女人:吉永老师和松板老师,水桶腰、屁股大,要减肥的妈妈美伢……

■游戏动画造型

早期的二维游戏,大型的三维游戏,造型各有特点。

《芭比与胡桃钳的梦幻之旅》,

辛普森一家, 动画,

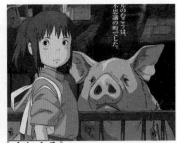

《千与千寻》

短片, 小牛, 油画风格

短片, 瑞士, 油画风格

《蜡笔小新》人物造型

短片动画造型,《三个和尚》

短片动画造型,《小蝌蚪找妈妈》, 一群象墨点似的小蝌蚪, 不断地找妈妈……
全部造型显示了水墨画的特点

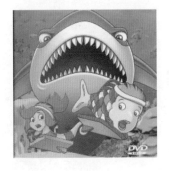

《鲨鱼故事》中的鲨鱼、鸡泡鱼造型独特, 从面部表情到肢体动作根本就是一个套着鱼皮的人。梦工厂移植了数位巨星的面部特征: 斯科西斯的粗眉、德尼罗右脸的大痣、朱丽的厚嘴唇以及饶舌史密斯的招牌式舞蹈等。

■片头动画造型

　　出现在影视节目开头的片头动画造型，更有多种的混合法，由真人演绎和电脑制作相结合，也可以是直接用计算机技术完成，还可以经过色彩或样式处理，并且，文字和抽象图形也属于造型的重要成员。

■ Flash 动画造型

　　Flash 动画的特点是基于矢量的图形标准，其数据量只有位图动画的千分之一，（可实现直接逐帧绘制，也可用手写板绘制逐帧动画，免于扫描）所以网上广为流传的《小小动作作品系列》《东北人都是活雷锋》《大话三国》等作品都是用 Flash 制作的。

　　Flash 动画多具有笔划简练，造型夸张诙谐

的特点。

　　Flash 动画也经常出现在电视屏幕上。

■小品造型原型是大名星。

　　本来的化妆就比较夸张，改变成动画，就更为夸张，原型：陈佩斯等。

■符号动画造型

　　网络（多媒体）动画:最常见的就是 GIF 动画和 SWF(Flash)动画。造型相对简单，有许多只是一些符号。通过手绘以及 Photoshop 或 Coreldraw 之类的图形软件可完成动画造型。

■《太空应克猫》

　　用网络界面造型，有视窗和按钮。符号，程式化的造型，网络动画常见的造型，在动画片里

片头动画造型，白雪公主，翻开的童话书造型

片头动画造型，狸御殿真人造型和移动的字幕，图文叠加

小熊维尼，片头动画造型，小熊维尼跳过一个个字母（单词组成的桥）

小品造型原型是大明星

视窗和按钮造型,《太空应克猫》

小小的打斗系列,造型和动作的符号化

网络上的广告动画（更正确的说法应该是动画广告），还有文字的参与。
Reply 的广告片，占据中心位置的文字配合夸张的造型

也有应用。

■小黑人形象是角色本身的变体符号

　　小小的打斗系列，是网络上流行的 Flash 动画，那些小黑人形象是角色本身的变体符号，这种表现方式拓宽了动画动作语言的表现途径，而且动作的符号化绝非模式化，因为动作的每一帧都是小小画出来的。出现在打斗系列中的小黑人，无论何种场合，一个圆脑袋加上线形的四肢的造型始终不变，即使出现对手，也只有色彩的变化。

《大闹天宫》，在少量的镜头中也有局部造型用三维的表现：南天门，金箍棒的特写，而更多的造型描画基本上是二维的表现：天王造型和天王手中的兵器还是单线平涂的

前面的云是单线平涂的，后面的云却没有勾线而且有一点厚度

2.2 二维

我们通常的习惯是将动画造型分为平面（二维）和立体（三维）类型。但是许多时候，也会在一部片子中兼而用之。

即使是《大闹天宫》这样平面装饰的"绝对二维"的造型风格的影片，在少量的镜头中也有造型局部用一点三维的表现：南天门，金箍棒的特写，远处的云朵……

《国王和小鸟》，牧羊女和扫烟囱小伙子，二维造型，而烟囱就有立体感。

同一题材，可以用二维表现，也可以用三维表现，如迪斯尼作品《格列弗游记》，是二维动画《格列弗游记》中的加里伯爵造型是比较写实的，小人国虽然是虚构的，但是在造型上，与真实的世界相比，也只是缩小比例而已。

而俄罗斯的普图什科则有立体动画(木偶片)《新格列弗游记》。在游戏中，动画造型同样可分为平面（二维）和立体（三维）类型，二维造型为简化的符号化的，或是装饰性的，三维造型逐渐向仿真靠拢。

二维指基本上或大部分以二维为主的表现手法完成，但不是绝对的。

迪士尼大片中就有许多场景的背景完全由色块构成，形成二维动画的独特风格，并不追求真实的空间。

从手绘到计算机,（直接在电脑软件中用鼠标或数位板绘制。如数位板），单线平涂的手法，决定了这类动画的二维特性，还有沙动画、剪纸动画,也可归入此列。

《国王和小鸟》牧羊女和扫烟囱小伙子，二维造型，而烟囱就有立体感。

三维赛车游戏，仿真的赛车造型

二维游戏，简单的方格造型

二维动画《格列弗游记》，加里伯爵造型

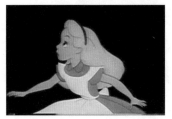

手绘,《爱丽丝漫游奇境记》

手绘造型

先用传统工具手绘，然后用扫描仪扫描到足够的精度之后再在图像处理软件中进行上色和处理,为了计算机上色的方便,多以单线平涂,而且轮廓线都要封闭。

■爱丽丝漫游奇境记,迪斯尼动画

表现了一个幻想的王国,主人公爱丽丝的原型是基督堂学院院长、教育家亨利·利德尔的二女儿爱丽丝,她一头金发、聪明可爱、天真好奇、富于幻想。还有带怀表的小白兔、小壁兔比尔、渡渡鸟、三月兔、睡鼠、鹰头狮身兽、假海龟,以及在镜子中的红棋王后、白棋王后、扑克、镗镗肥、镗镗胖鸡蛋先生、白骑士和各种会说话的龙和鸟兽、昆虫等各种奇形怪状的造型。

■白雪公主和七个小矮人,取材于格林兄弟的童话作品。

在确定卡通人物形象时,按照迪斯尼的具体要求:王子的形象应与英俊小生道格拉斯·菲尔班克斯相仿,而奥斯卡影后珍妮·加诺尔则成为白雪公主的形象原型。实际上,靠模仿真实人物来塑造卡通人物是本片的败笔。与那些栩栩如生的动物造型或是狠毒冷酷的继母形象相比,白雪公主和王子的样子略显呆板。

7个小矮人各有一个有趣的名字并和他们的造型相符。

恶继母有扁平的胸脯,神经质的动作,小动物们包括海狸鼠、小鹿、斑点松鼠,还有在小矮人屋里爬来爬去的小乌龟。所有动物的形态刻画细致入微,包括尾巴、鼻子和躯干的动作都进行了精心设计。

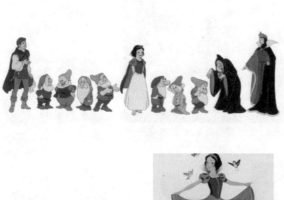

手绘，白雪公主和七个小矮人

电脑二维动画《狮子王》，
小王子辛巴造型

剪纸动画长片《阿基米德王子历险记》黑色剪影
的造型

沙绘动画

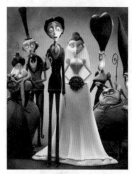

《僵尸新娘》，木偶造型

动画版歌剧《塞维里
亚理发师》木偶造型

平衡，德国动画，五个木偶造型没有区别

CG

电脑二维动画指的是通过电脑制作的的平面动画。电脑二维动画的制作需要一些专门的软件（如 Power Animator），在广告中运用二维动画时间比较短，所以有时也可通过一些简单的做法直接生成，比如通过绘图软件或图像处理软件直接一帧一帧地做，然后到非线性编辑软件中进行合成。

■计算机技术被运用于动画片制作，例如迪斯尼的《小人鱼》、《美女与野兽》、《阿拉丁》、《狮子王》等。

沙绘动画

造型的视觉效果和素描很接近，引人注意的是其材料和手法。说是沙绘，不如说是拂，用的是羽毛或手。

剪纸动画

先剪后拍，借鉴民间剪纸的技法和特点，具有平面和装饰的特点。
■德国剪纸动画长片《阿基米德王子历险记》

根据"一千零一夜"改编而成，是一些充满了浪漫与魔幻的造型。

2.3 三维

三维，本来特指计算机三维动画，不过要是泛指立体的意思，就可以包括传统的和计算机的三维动画。

木偶动画

先制作木偶，然后拍摄。需要非常耐心地

《曹冲称象》，木偶动画造型

木偶的几何结构明显，大象的鼻子是有几个圆球体组成。

曹冲的头部也是一个圆球体

太鼓之达人游戏角色结合了日本的传统乐器太鼓的造型

按照胶片运转的频率，逐格移动木偶，进行拍摄。据木偶专家介绍，很多时候一整天的工作，就只能完成银幕上一两秒钟的镜头。

《僵尸新娘》，所有角色都是手工制作的真实的木偶。

动画版歌剧，《理发师》，模拟真人的木偶造型。

《曹冲称象》，木偶的几何结构明显，大象的鼻子是有几个圆球体组成。曹冲的头部也是一个圆球体。

《平衡》，为了表现人的本性，忽略了个性，五个光头木偶造型是一个样子的。

黏土动画

《太鼓之达人》采用黏土动画的方式来重现太鼓独特的可爱造型以及滑稽温馨的风格。

黏土动画《太鼓之达人》，原为音乐节奏游戏。《太鼓之达人》，在2000年首度于大型电玩推出，其造型结合了日本的传统乐器á太鼓é，塑造了众多造型可爱的游戏角色。

■《Pandu Mangal》,印度胶泥动画片

人物造型特点是：脸上都有两个大大的白色的圆,大大的白色的圆中间是小的黑色的圆,这就是眼睛,鼻子也是圆的。下面还有一个大嘴,露出一排大的白牙。

■《星期一闭馆》,黏土动画,造型怪诞。

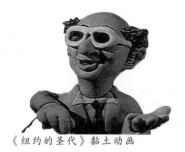

《纽约的圣代》黏土动画

《星期一闭馆》.黏土动画,造型怪诞。

设定模型的姿势

《Pandu Mangal》,印度胶泥动画片

《玩具总动员》,人物从二维到三维的变化

《怪兽总动员》，网络游戏角色造型

多米大陆一直以来生活一群没心没肺的人，他们驯养了各式各样的怪兽进行工作，比武。

《汽车总动员》卡通汽车虽然还是汽车的样子，但是还是按照人的样子加了眼睛和嘴，倒也算得上憨态可掬

三维游戏造型，首先完成二维设计

三维游戏造型，模型

计算机三维动画

三维动画特技需要非常强大的软件和运算能力极强的硬件平台。随着近年计算机软硬技术的发展，为运算速度的加强，出现越来越多的大型的三维游戏和更加复杂三维动画。而不在是当年简单的三维静帧和几何型三维动画。

例如《怪兽总动员》，三维网络游戏，卡通化的角色造型，游戏背景是天堂一样的多米大陆。

《汽车总动员》基本是第一部关于车的彻头彻尾的卡通片，所以卡通汽车整个造型还是汽车的样子，只是按照人的样子加了眼睛和嘴。

■《三维游戏造型》

棋子的二维设计和三维模型。

■《魔魔岛》,中国,3D 动画

魔魔岛其实是一个奇妙的幼儿园，岛上孩子的造型则是一群可爱的小怪物:挥舞着机械手的小发明家"圆圆"，长着拉链嘴巴的小学者"冰冰"，圆滚滚的贪吃鬼"朋朋"，长着弹簧腿的"铁蛋"。

魔魔岛，3D造型

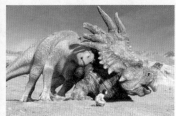

《恐龙》，恐龙造型

目前，要得到逼真的造型形象是依靠各种各样的 3D 软件来实现：Softimage 3D，3Ds Max ，Maya，Lightwave……

动画制作、实景拍摄和电脑特技综合的媒体电影

　　《恐龙》，动画制作、实景拍摄和电脑特技各占 1／3。影片共展示了三十多种史前生物，从 12 英寸的蜥蜴龙到 120 英尺高，100 吨重的腕龙，翼龙和恐龙蛋，逼真性，远远超过迪斯尼其他所有影片。

　　计算机自诞生起，就不断在模拟生物的真实性，正在开发的动作捕捉系统，更可望直接模拟人的动作……

猛兽侠野兽模式(有强有力的双腭)造型　　《猛兽侠》，机器人模式造型

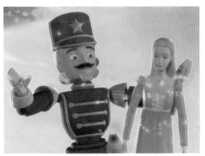

三维动画，芭比头发紧贴头部，紧身的衣
服显得很硬

舞剧表演，真正的紧
身衣

《机械总动员》

　　不过，就目前而言，和二维动画片的造型相比，三维动画片的造型还显得比较"硬"，常有这样的特点；头发尽量束缚在头上，即使是披下来的头发，也是很硬的质感，衣服就象舞剧里演员穿着的紧身衣。在二维中的一个头发四散的飘逸造型，三维中就比较困难，因为三维动画片对于无规则运动柔体的绑定结算非常吃力。如果每一根头发都需要建模，都需要计算，在技术上就比较麻烦。但三维动画片中强调的是实物模型的建造，动作和镜头感；以及特效（粒子、爆炸、

火焰……)的技术和效果要强于二维。

■《猛兽侠》，机器人模式造型，突出了机械的坚硬特点。

■《芭比与胡桃夹子的梦幻之旅》，紧身的衣服显得很硬。应该说，比舞剧表演的真正的紧身衣还要硬，紧身衣还是穿在人的身体上的。

■全身上下都硬邦邦的金属机器人，《机器人历险记》。

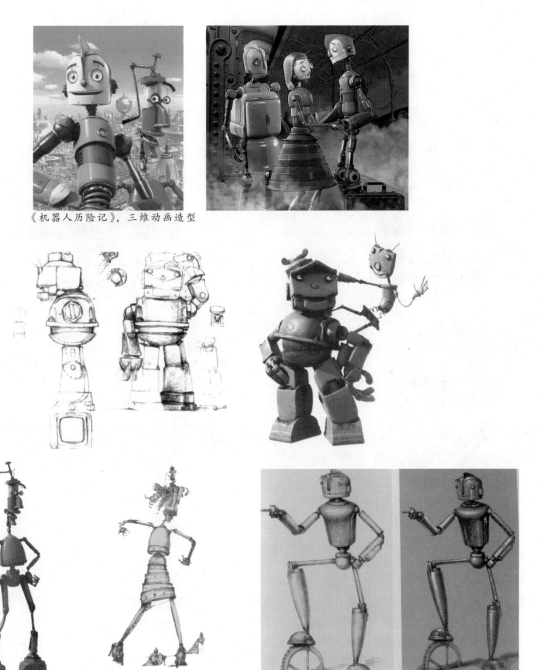

《机器人历险记》，三维动画造型

适合三维动画的造型，机器人本来就是全身上下都硬邦邦的金属机器，正
好以以立方体或圆柱体为基础

扁平的头部

港口裸女，莫拉莱斯作品，
画中人物身体是立体的，
头部却是扁平的

绘画技法上，莫拉莱斯着重
渲染强调立体与平面结合的
二维半效果

2.4　二维半

造型界于平面和立体之间，或者说，亦真亦假，有时平面，有时立体，也可以说，是二维与三维的结合。

当年，巴比松画派的詹维克首先脱离单一的写实风格，一改油画三维立体构思作画方式，大胆尝试了二度半空间的创作的思路。

而尼加拉瓜的画家莫拉莱斯也有同样的思路，他认为：如果完全是二维空间，就太平了一点，如果完全是三维空间，又太真实，二维半空间，则似有似无，亦真亦假，可以激发观众的想象，这种感觉因他开发的界于三维与二维之间的二维半空间而变的更加扑朔迷离。技法上，他也是着重渲染强调立体与平面结合的二维半效果，肌理处理上刮抹反复堆砌出如同浮雕一般的效果，轮廓线条以明暗线条勾勒使其在背景中如被切割一般。

动画造型之中，二度半空间的造型，也有同样的作用。

■《埃及王子》结合三维与二维动画的制作方式。

《埃及王子》，梦工厂用Animo技术创建的动画片（长达90分钟将近2000个镜头），由于三维动画软件使用二维渲染器，这一技术的突破，使三维与二维动画的结合成为可能。一方面，《埃及王子》借鉴古埃及壁画的装饰风，同时，又追求一种三维感极强的景深关系。

大量投影的运用，和本来意义上的二维动画拉开了距离。

王子紧贴着墙，但是身体后面的投影还是造成距离的感觉。

古代埃及的雕刻和建筑装饰，正是提供了这种结合的范例。

埃及的凹刻浮雕，形体与底面基本上是在一平面上，但是挖下去的部分产生阴影，衬托了当中的造型，给人"浮"起的厚度的感觉，是典型的二维半效果。

埃及的凹刻浮雕，挖下去的部分产生
阴影，衬托了当中的造型，给人"浮"
起的厚度的感觉，是典型的二维半效
果

古埃及的建筑装饰，由于满布柱和墙上的绘画，试图
把人拖回图案的感觉，但是通过距离以及阴影，景深
关系依然确立。

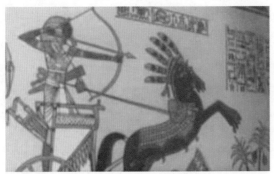

《埃及王子》借鉴古埃及壁画的装饰风，同时，又追求一种三维感极强的景深关系。

古埃及，立体的雕象，由于
身上平涂的线条，给人一种
平图案的感觉

人物造型虽是 2 维的，但与单线平涂的画
法有所区别，在线的基础上按照解剖结
构用平涂的色块画出暗面

王子身体后面的投影造成距离的的感觉。

立体的雕象，由于身上平涂的线条，给人图案的感觉。

古埃及，立体的雕象，由于满布柱和墙上的绘画，试图把人拖回图案的感觉，但是通过体量厚重的柱子和后面的墙的距离以及阴影，景深关系依然确立。《埃及王子》的两个镜头，前景人物是二维的，背景是三维的。

前景的柱子和人物是个剪影效果，中景是三维的明暗关系分明的法老头像，远景是明亮的河流，建筑物的投影伸向远处，景深关系明确。

在《埃及王子》中，背景的雕像都是如此棱角分明，加上灯光效果，阴影，烟雾等其他视觉效果。《埃及王子》在造型设计上，给人维度混杂的印象。

《埃及王子》，建筑物的造型多是立体的（利用墙角强化三维感），而人物造型是二维的，但与单线平涂的画法有所区别，在线的基础上，用平涂的色块画出暗面，但同时，又利用贴图式的人物的移动，玩弄维度游戏，有一个镜头，那些壁画里的人物就从墙上走了出来，由于人物向前运动，使原本的二维平面关系被打破。

有时，通过变形，转换于二维与三维之间。例如摩西梦醒时眼睛由二维转为三维（睁眼的时候，成为凹凸感很强的浮雕效果）。

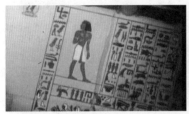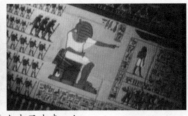

有一个镜头，那些壁画里的人物就从墙上走了出来，人物向前运动，使原本的二维平面关系被打破

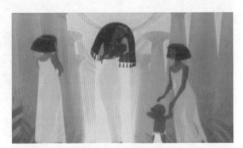

近景的人物是二维画法，远景，明确的焦点透视和素描关系

《埃及王子》，中景，远景，明确的焦点透视和素描关系，近景的人物却不是三维画法

《埃及王子》，近景，中景，远景，明确的焦点透视和素描关系，前景背负着重物的奴隶，完全是逆光的，而中景，远景是明亮的

《埃及王子》，建筑物的投影伸向原远处，景深关系明确

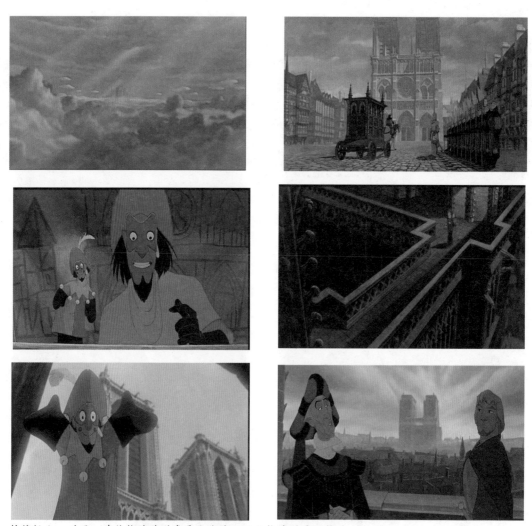

钟楼怪人，动画，建筑物的造型多是立体的，而人物造型是二维的

　　同样，《钟楼怪人》和《狸御殿》的造型也给人维度混杂的印象。《钟楼怪人》人物造型基本的二维化，但场景和建筑是三维化。

　　而《狸御殿》，并不是动画片，但是在和影片背景中都有动画合成，由真人演绎和电脑生成的二维动画相结合。与《钟楼怪人》相反，《狸御殿》，前景由真人演绎，背景为二维动画，而远景中，真人和船缩小，随着动画中的波浪翻腾，还有的特写镜头，是三维的船浮在二维的波浪上面。

《狸御殿》，远景，真人和船缩小，随着动画中的波浪翻腾

《狸御殿》，近景，真人演绎，动画似乎是作为背景，又似乎是三维的船浮在二维的波浪上面。

思考题
1.简述不同动画造型的方法。
2.动画造型的线与绘画的线有何不同?

第二部　鬼斧神工
——动画造型之规矩圆方

第3章

第3章

3.1 设计.动画造型设计

同样作为设计，工业设计在设计过程中既要强调功能、理性，又要求与美观完美结合；既要体现对多样化文化、政治、语言、传统的尊重和融合性，又要善用自然材料，强调人文因素，使之富有"人情味"。同时，产品的形式设计以及由此而生的形式美感还应该体现相对的自由度……这些要求同样都很适合于动画造型设计。

同样作为设计，都要求其产品有好的市场预期[2001年日本动画产业市场规模高达1860亿日圆（约为130亿人民币），而日本动漫总资产则是6000兆亿日元。如果按各行业为GDP所做贡献算，动画业可以被列为产值最大的日本六大支柱产业之一]。

而作为服务于大规模生产的动画造型设计，必然会受到生产的制约，也就是说，动画造型必须符合动画生产的规范，这是与"纯绘画"所不同的方面。

动画造型，除了具有绘画性，在许多方面还更偏重于设计，例如，对于一个人物，绘画中仅要求选择一个角度，而动画造型就要求有完整的正面、侧面、后面、俯视、仰视图，如同建筑设计的立面图，有南立面图、北立面图……

因此，在造型设计中，不单要表现一个视角的体面关系，正、侧、背、俯、仰各个视角的形态变化都应注意，为原动画的设计提供足够的表现角度的参考与选择。也就是说，即使是平面的，也应该考虑立体的效果，即整体性。

二维动画片制作流程远比画一幅画要复杂。

二维动画片一般制作流程：

从企画，脚本，演出，角色设定，场景和道具设定，设计稿，原画，画背景，动画，动检，色指定，上色，校对，拍摄，到编辑和配音，有16步之多。其中第4-8步：角色设定，场景和道具设定，设计稿，原画，画背景是直接与造型设计相关的。

三维动画片的一般制作业要经过：

编剧，二维设计稿，画分镜，第一次声音，做出模型，动画组让模型动起来，给动画片打光和添加材质，添加特效，重新配音，增加音效和音乐，直至合成，添加字幕。

与造型设计相关的主要是第2步，而第5步和第7步是三维动画造型设计所需要关心的。

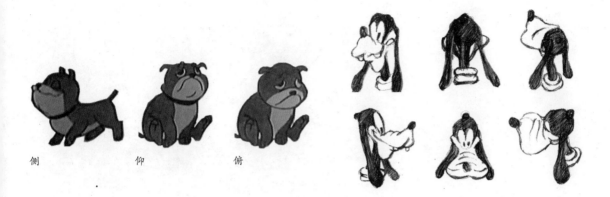

正、侧、背、俯、仰各个视角的形态变化

二维动画片的一般制作流程

动画造型设计

1. 编剧
2. 二维设计组:二维设计稿,通过鉴定之后,再重新画精细的上色稿、三视图、比例图……
3. 导演组的人根据剧本和二维部的样图画出分镜
4. 配音演员根据剧本和分镜粗配第一次声音
5. 模型组:根据导演组的分镜和二维形象设计做出模型(这些造型还是不能动的,也没有颜色)
6. 动画组:在第一次粗配的声音下,根据分镜让模型动起来(所有的颜色还是灰色的,缺少特效)
7. 灯光材质组:给动画片打光和添加材质
8. 特效组的人根据分镜添加特效
9. 重新配一遍细致的录音,增加音效和音乐
10. 合成,添加字幕

三维动画片一般制作流程:

动画造型设计

1. 企画：创作剧本
2. 脚本:将剧本详细化,具体到人物的对话,场景的切换,时间的分割。
3. 演出:按导演的要求用简单的线条画出分镜表.对人物的动作,场景……
4. 角色设定
5. 场景和道具设定
6. 设计稿:将分镜表进一步画成接近原画的草稿(根据导演的指示,告诉原画如何工作)
7. 原画:按设计稿画出动画中角色的主要动作
8. 画场景背景
9. 动画:把原画间的动作画全.
10. 动检:保证动画片质量
11. 色指定:指定颜色
12. 上色,将动画描到赛璐璐上上色(或用计算机上色)
13. 校对
14. 拍摄:对画好的赛路路片进行拍摄
15. 编集:拍好片子以后进行剪辑
16. 配音

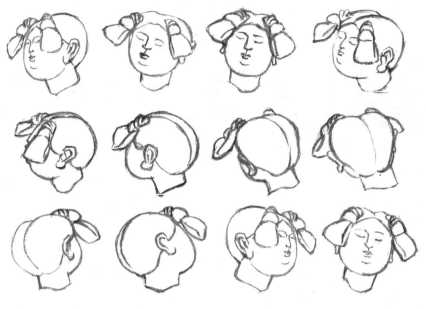

转面图

3.2 转面

　　转面,或者说是转身,在动画中,角色是经常"转面"或转身的, 例如人从正面转到侧面。

　　转面,动画角色从正面转到侧面或者从背面转到正面等……

　　通过立体的形象,转动角度,可以清楚地辨认其多个转面。转面如果画得不准确,角色在转头时就容易走形。

正面 —— 侧面

三视图: 正面 —— 正侧面 —— 背面

转面: 正面 —— 正侧面 —— 侧面 —— 背面 —— 侧面 —— 正侧面 —— 正面

转面: 背面 —— 侧面 —— 正侧面 —— 侧面 —— 正面 —— 侧面 —— 正侧面 —— 侧面 —— 背面 — 侧面 —— 正侧面 —— 侧面 —— 背面

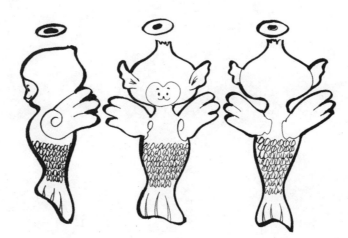

三视图：正面 —— 正侧面 —— 背面

正面　　　　　　　　侧面　　　　　　　　斜侧面　　　　　　正面

日本科学未来馆，玩具造型，侧面

正面－－正侧面－－侧面

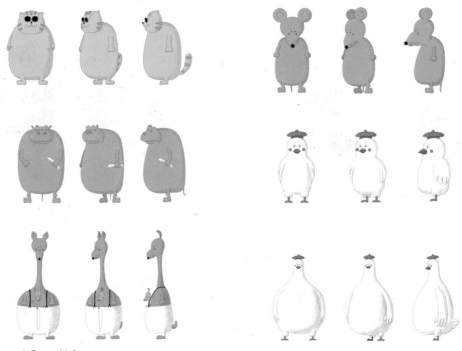

正面－－侧面

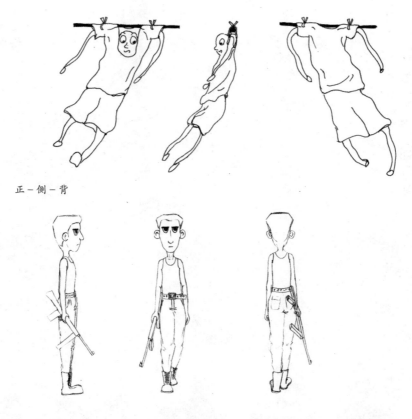

正－侧－背

侧－正－背

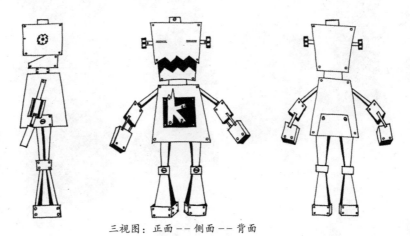

三视图：正面－－侧面－－背面

转面：正面－－侧面－－正侧面－－背侧面－－

转面：背面－－背侧面－－背侧面－－正侧面－－侧面－－正面－－

背侧面 — — 侧面 — — 正侧面 — — 侧面 — — 正面

侧面 — — 正侧面 — — 背侧面 — — 背侧面 — — 背面

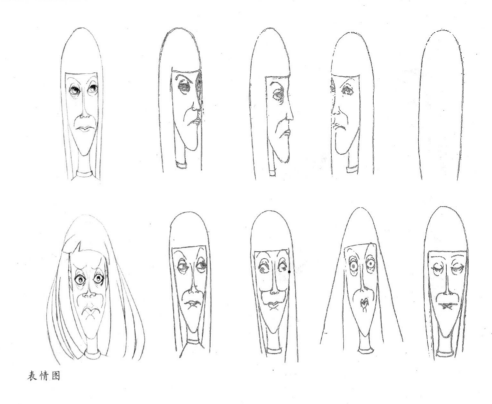

表情图

3.3 表情

淡漠、喜、怒、哀、乐……

看人先看脸，而所谓脸面，不仅是指人的长相，更主要的是面部表情。

人的面部可以表现出不计其数而又十分微妙的表情，而且表情的变化十分迅速、敏捷和细致，能够真实、准确地反映情感，传递信息。面部所表现出的各种各样的情感，最能吸引观众的注意。通过对面部表情刻画，可以表现动画角色的气质、情绪、性格……

而拟人化的表情，让动物和物件，都有了表情。

■拟人化表情

驴（Eeyore）的表情：愁眉苦脸，自怨自哎。

蓝色坏心族是一只手套的造型，并且富有表情。

■变化多端的表情

钟的表情变化：惊讶，平静，开心……

■概念化的表情

网络上圆形的卡通 QQ 表情图标，造型有趣有味，夸张、幽默。

QQ 表情动画：动态 QQ 表情，是一些 GIF 动画。

■动态表情造型

如果要制作出一个不断睁眼闭眼的小脸，口中喊着"哈"、"嘿"，只需要2帧，一张是"哈"睁眼，一张是"嘿"闭眼。

蓝色坏心族是一只手套的造型，并且富有表情

Eeyore 表情：愁眉苦闷，自怨自哎

钟的表情，惊讶，平静，开怀大笑

表情各异

QQ表情图标

动态表情造型，
一张是"哈"睁眼，一张是"嘿"闭眼

■表情的微妙

　哭:伤心的流泪,激动的流泪……

　笑:嬉笑，狂笑，眯笑，微笑，奸笑……

笑

愤慨

悲伤

流泪

表情，相对嬉笑

石像狂笑

奸笑

微笑

眯笑

笑－在动画里,这些东西也都被赋予人的表情。连汽车、墓碑和拱桥都在大笑。

■表情和动作

表情和动作通常不是孤立的行为，表情和
动作经常是联系在一起的。

假牙和钳子，龇牙咧嘴，是动作，也是表
情。

■表情和变形

表情变了，脸的形也变了。

表情和变形，表情变了，脸的形也变了

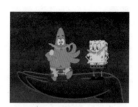

《棉球方块历险记》，表情和动作

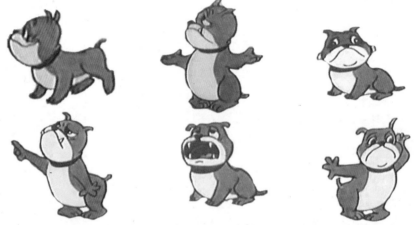

表情和动作，特大的嘴的表情加上动作

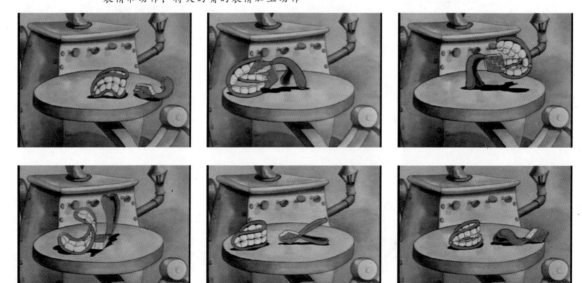

表情和动作　假牙和钳子，龇牙咧嘴，是动作，也是表情。

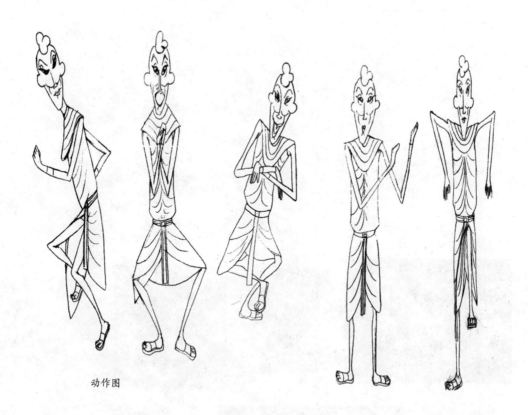

动作图

3.4 动作

■表现动作,是动画的强项,即使是艰难的危险的动作,也不用练功夫,不用请替身。

■普通动作:站、坐、走、跑、跳、扭、飞、躺、向上、向下、举、骑、踢;趴、爬、弯、奔、滑、翻、跃、向上、向下、向后、仰、弹、舞、举一手、举双手、展、划、挥、跃、吊……用文字来说动画的动作,是远远不够的,每一个动画,每一个风格,每一个角色,都会给这一个动作揉进自己的样式,即使是站、走、坐,这样最基本的动作,也会给人截然不同的感觉。看看公主轻盈的舞姿和大象的雄赳赳的舞步吧,如此

美妙的又如此特别。

■两性动作:搂、抱、吻。

■集体动作:共同动作与各自的动作。

■仿真动作:利用姿体感应技术完成仿真动作。《芭比与胡桃夹子的梦幻之旅》,片中舞蹈全来自真正的舞者,由芭蕾舞大师彼得马丁编舞,舞蹈动作则由美国纽约市立芭蕾舞团 5 位舞者负责,再以动作捕捉方式将舞者的舞姿输入电脑中绘制而成。

■机械动作,如旋转,移动,翻飞,在动画属于比较"普通"的但却经常会用到的动作。

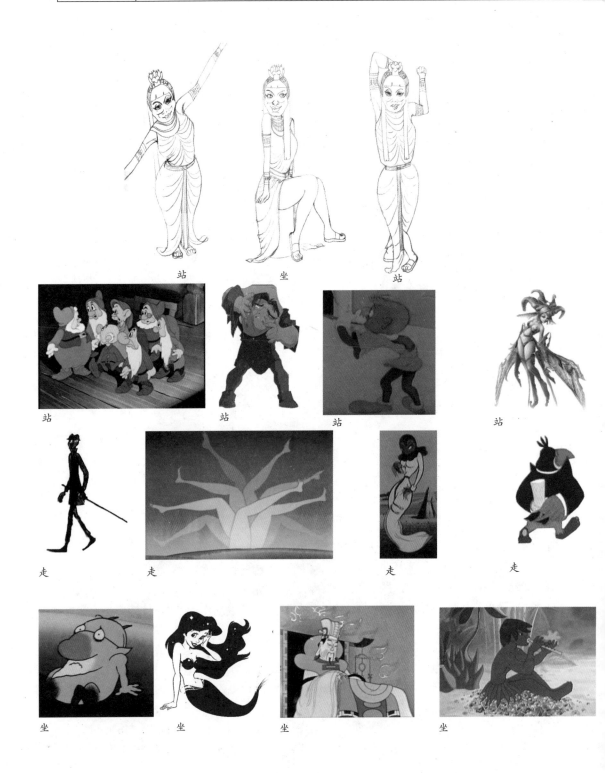

站　　　　　坐　　　　　站

站　　　　　站　　　　　站　　　　　站

走　　　　　走　　　　　走　　　　　走

坐　　　　　坐　　　　　坐　　　　　坐

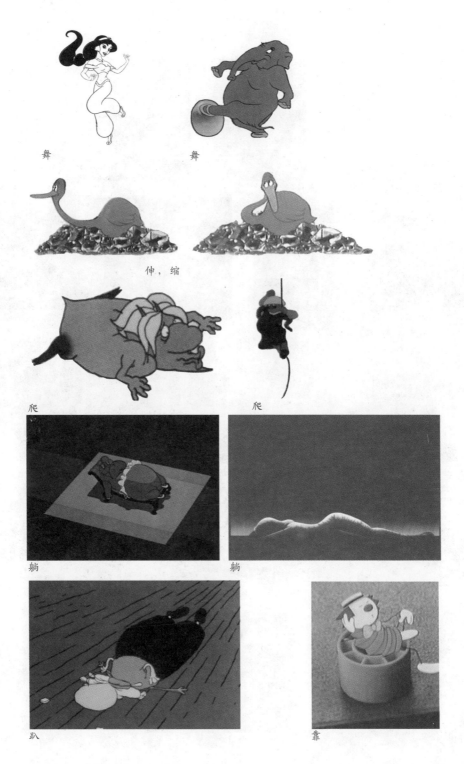

舞　　　　舞

伸，缩

爬　　　　爬

躺　　　　躺

趴　　　　靠

倒立　　　　　倒立

向下　　　向下　　　向下　　　向下

两性动作　　　两性动作　　　两性动作

集体动作　　　集体动作　　　集体动作

集体动作

鸟的翅膀的动作拟人化后动作幅度较大

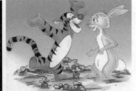

手的动作，举双手　　手的动作，举双手，提双手　　手的动作，有的叉，有的合　　手的动作，举一手　　手的动作，点

扭，上帝之手

手的动作，机械人

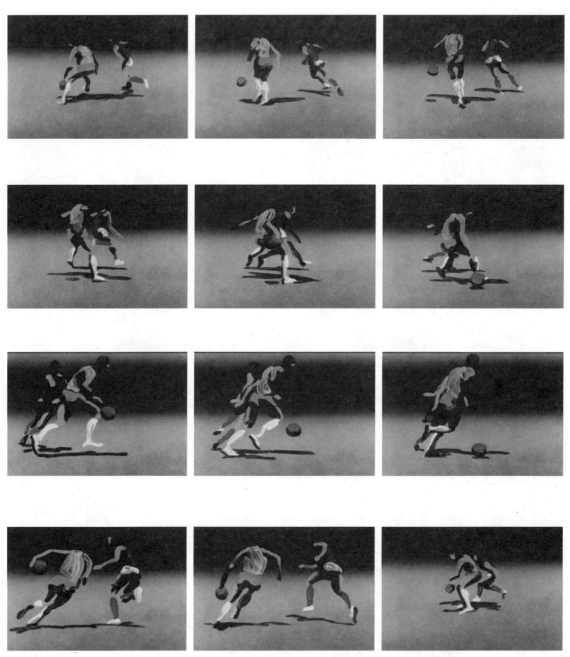

动作，一个油画般笔触就画出一个人体结构，并且有明暗变化，简洁而明确的表现了运篮动作。瑞士动画，乔治史威兹·贝尔

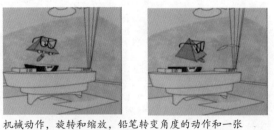

机械动作，旋转和缩放，铅笔转变角度的动作和一张
纸飞舞翻转的动作

仿真动作，每个娃娃的肢体动作
是通过姿体感应工艺去仿真芭蕾
舞者真实姿态而设计的

设计题

1.转面设计
2.表情与动作结合设计

第二部　鬼斧神工
——动画造型之规矩圆方

第4章

第4章

4.1 规矩.动画造型设计规矩

动画造型设计在动画片中处于一个前导的地位,因为每一个动作都是在造型上进行进一步发挥,其规范性的意义不言而喻。

动画制作,尤其是大型动画片的创作,是一项集体性劳动。一部长篇动画片的生产需要许多人的配合,让一个造型动起来,需要诸多的工作(在绘画结束的时候,动画才开始),需要画面整理人员把画出的草图进行整理,需要描线人员负责对整理后的画面上的造型进行描线,需要着色人员对描线后的图着色,对于制作周期较长的长篇动画,还需专职调色人员调色,以保证动画片中某一角色所着色前后一致。总之,造型一旦决定,就要贯穿始终,要使造型贯穿始终,就需要严格的规范,正所谓:没有规矩,不成方圆。

行业内的规矩形成都与动画的生产相关,例如日本的青年考动画加中间帧职位,不一定要会画画,但要经过行业中人的指导,要练一个月,直到能够用铅笔流畅地画出线条(因为对于那些生产量大的单线平涂的动画,线条作为形的基础,而颜色要填充在线框内)。

对于那些不同风格的造型,也需要规范的作业。比如水墨动画,似乎是不需要勾铅笔线的,但实际水墨动画上在制作过程中与普通的动画没有什么两样,也要用铅笔在动画纸上描画(除了背景是真正的水墨笔触),也就是说,水墨动画主要的部分并不在宣纸上完成。(因为要在宣纸上用水墨画出那么多连续动作,并且要把水分控制得始终如一,将是非常困难的)。这就是根据技术的要求而形成的规矩。

如果将水墨动画造型和后来的水墨风格拉毛剪纸片与他们的原身(水墨画造型)以及复制水墨画造型的木版水印还有水墨画印刷的制作规范作一比较,可以发现他们的相似之处和各自的规矩,也就是既要保持水墨“墨趣动人”的艺术效果,又要符合在大规模生产或复制的时候保持造型一致的要求。当然,水墨动画造型(包括拉毛剪纸动画)的要求是造型不但要像(原作),还要求造型会动,就这一点来说,动画造型与胶印或水印木刻的复制具有质的不同。

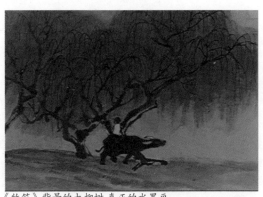

《牧笛》背景的大柳树,真正的水墨画

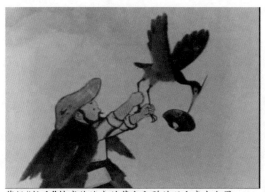

剪纸"拉毛"技术使渔夫的蓑衣和鹬的羽毛产生水墨晕染效果

正如成语"绘事后素"所指:任何纷繁的事物,都是靠特色的规则造就的。

中国水墨画造型重视笔墨(墨就是色,笔就是形)。

国画的墨色有焦、浓、重、淡、清"墨分五色"之说,其实,"墨分五色"的墨法更是一个整体概念,所有的中国色彩都可以称作墨。水墨画常采用"浓破淡"和"淡破浓"等技法。一幅画面上"淡破浓"与"浓破淡"的技法可同时出现。

为了再现国画的墨色,在印刷(胶印)时,常采用"一灰一黑"的制版工艺,若水墨画中遇有焦墨,就采用"一灰二黑"的制版工艺。

如果是木版水印的,就需要勾描、刻版、水印三道程序,为了复制的仿真,要按照墨色的深浅分别刻出许多版,印刷次序则完全按照国画家作画时笔、墨的先后顺序进行。普通一幅画,经过勾描、刻版、水印这三道程序,就相当于三个人一年的工作量,而荣宝斋的水印木刻《韩熙载夜宴图》,总共刻版1667块,用了8年时间,印了20多万次才得以完成。

■水墨动画生产 —— 用"铅笔"改画

在每一张画面上分解、描线、分层著色并且在摄影台上再三的重复固定和拍摄。

水墨造型——用铅笔改画—分层上色(中国画的墨分五色为:浓、淡、干、湿、破,而水墨动画的制作是将水墨笔触分从浓到淡的五个色阶,分别涂在几张透明的赛璐璐片上)—— 每一张赛璐璐分开重复拍摄 —— 最后重合在一起,依靠摄影方法处理成水墨渲染的效果。

水墨动画片的工序是如此繁复,一般来说,拍摄一部水墨动画片的时间,相当于拍四、五部同样长度的普通动画片的时间。正是这些近乎苛刻的规矩,使得水墨动画和水印木刻几能乱真,据说,连齐白石先生对自己的画和水印木刻都难以分辨,而大多数观众也多会以为水墨动画就是用"水墨""画"的。

■拉毛动画造型 —— 将剪纸"拉毛"

拉毛动画的主要造型实际只是剪纸,将剪纸"拉毛",模拟水墨风格。比如《鹬蚌相争》,其剪纸"拉毛"技术使渔夫的蓑衣和鹬的羽毛产生水墨晕染效果。

标准比例，全身相当于8个头长，达芬奇

老牧师的整个身体身体为2个头长。

比例：缩短的美少女
身体不足2个头长，而眼睛大到占了脸的二分之一。

4.2 比例

■标准的比例

　　人体绘画和雕刻的标准比例，全身相当于7~8个头长。

■夸张的比例

　　动画角色的比例不一定是标准的，常以夸张和变形多见。

■自身的比例

　　拉长，全身相当于9~10个头长；

　　缩短，全身相当于2~3个头长，《霸王美少女》，美少女的造型特点是整个身体不足2个头长。

■相互的比例

■白雪公主和7个小矮人的比例

　　白雪公主显得修长美丽，小矮人则显得滑稽可爱。

■《牧神的午后》老牧师和年轻女子的比例，年轻女子的充满活力，高大健美，老牧师则矮小凸肚显得滑稽可笑。

■梅姊妹和龙猫的比例，龙猫的身体大于梅姊妹好几倍。

■以女巫的身高为标准，叽哩咕由小变大，叽哩咕的身高发生变化，女巫则不变。

以女巫的身高为标准，叽哩咕由小变大

小熊兄弟，肯耐和寇达的比例

夸张的比例，，年轻女子高大健美，老
牧师则矮小可笑。

小熊维尼、跳跳虎、Eeyore和兔子的比例

梅姊妹和龙猫的比例

■ Flash 动画，造型原型是小品名星。

　原型：赵丽蓉，Flash 动画造型：人物比例压缩到 2 个头长。

比例，牙齿逐渐长大的比例，牙齿变成椅子，牙齿椅子和小孩的比例，

库库和墨水瓶的比例

失落的帝国，潜艇和人物的造型比例

鼹鼠的故事，鼹鼠和洞的比例

鼹鼠的故事，鼹鼠和礼盒的比例
造型，

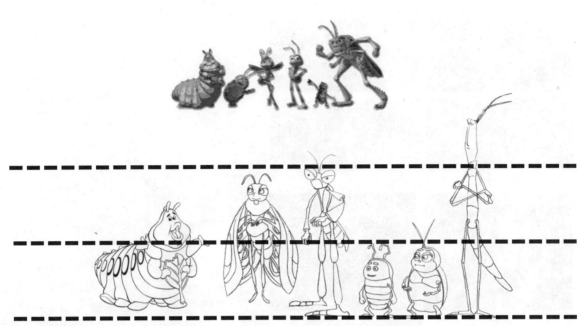

比例——《虫虫特工队》中的角色比例

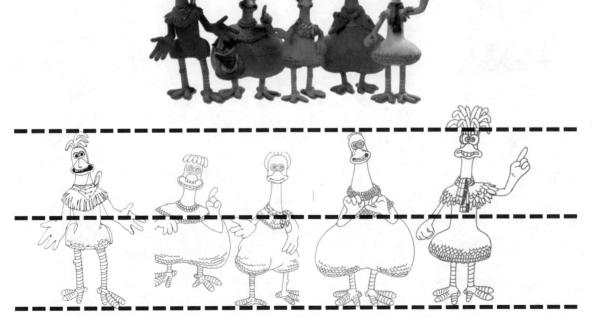

比例——《小鸡快跑》中动画角色造型

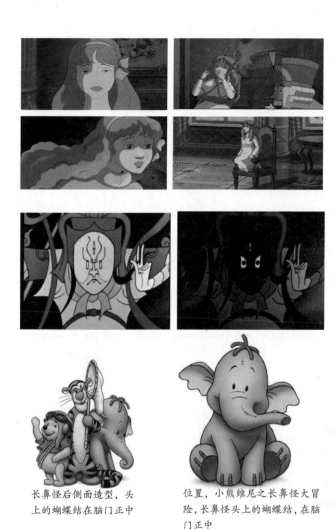

位置 蝴蝶结始终在左耳

二郎神的第3只眼睛在额头正中

长鼻怪后侧面造型，头
上的蝴蝶结在脑门正中

位置，小熊维尼之长鼻怪大冒
险，长鼻怪头上的蝴蝶结，在脑
门正中

4.3 位置

■绝对位置

有一些随身道具或体貌特征，要始终保持
统一的位置。

《麦兜》，妈妈和麦兜右眼上的胎记。

经常出现的蝴蝶结，不同角色佩带在不同
位置：长鼻怪头上的蝴蝶结，在脑门正中。

驴的蝴蝶结在尾巴下端。

女孩的蝴蝶结始终在左耳边。

■相对位置：在较大的场景中，不同的角度，
各个角色的方位保持一致。

长桌边各个角色的座位不变。

移动的物体位置，可以不动的物体位
置为标准。

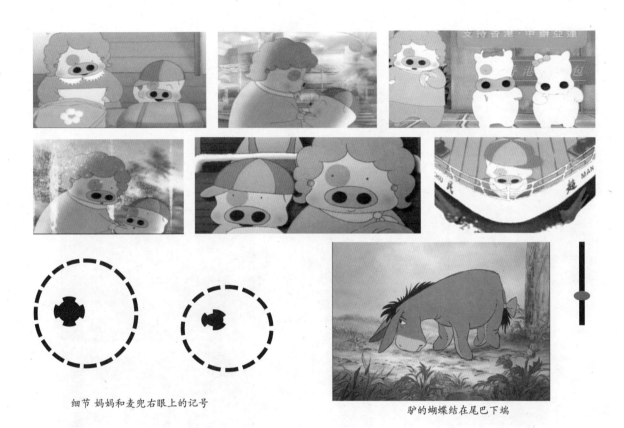

细节 妈妈和麦兜右眼上的记号

驴的蝴蝶结在尾巴下端

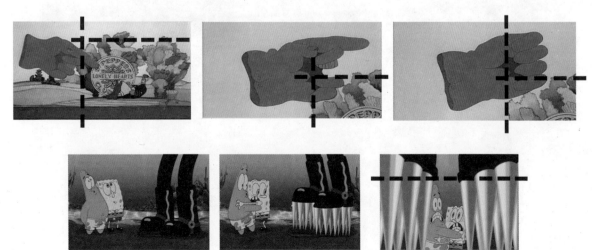

位置，皮靴和方块原来在同一水平线，，皮靴底下长出尖刀，皮靴底上升超过方块

位置,长桌边中间座位空　　　位置,长桌边各个角色的座位不变,
　　　　　　　　　　　　　　　小孩走到座位边

手移动的位置，以南瓜灯的位置为标准

位置,动作变,人物位置不变,以冰块为
基准

位置，房间里有的地毯，狗与门的位置关系

围裙上的口袋在右面

舞台上的人物上下进出，都围绕着三层的
屋子，

4.4 细节

这里提及的细节，一方面是指在什么时候能看见细节，另外一方面是究竟要细到什么程度，还有一点是细节的统一。

简化而精细，变化而又统一，是细节处理的注意点。镜头表现来自动画的电影特性：大场景常以长镜头表现，小场景长常以短镜头表现，而特写镜头表现的是细节。

简化

对于极其复杂的人体结构，动画造型相比人体素描，要简化的多，类似结构素描和白描。

即使是油画风格的动画造型，和真正的油画相比，也是简化的多。如用手指在玻璃上抹出来的"油画"，是一种简化。

而水墨动画，一头水牛，也就是分出四、五种颜色（浅灰、深灰，焦墨）。分出的四、五种颜色分别涂在好几张透明的赛璐璐片上。每一张赛璐璐片再由动画摄影师分开重复拍摄，最后再重合在一起用摄影方法处理成水墨渲染的效果。

如果水墨动画也要像木版水印那样，按照墨色的深浅分别刻出许多版，一张水印木刻要刻一千块版，那么，对于动画的生产就太困难

远镜头，巴黎圣母院仅仅能看见一个轮廓
中镜头，看见巴黎圣母院
近镜头，可以看见巴黎圣母院栏杆上的雕花
再拉近，这时看见了细节：砖缝

特写镜头，看见的是细节

短镜头，看见全身

长镜头，仅仅能看见一个人的外
形轮廓

了。将水牛的颜色分成四、五种颜色，就是一种简化。

统一

运动的造型就好像穿着衣服的骨骼。由于运动而产生的衣纹变化，嘴边的皱纹，还有随着头的转动而变化的发型，说话时的口型，诸如此类的许多细节，在连续的镜头中要给以统一的感觉，在造型设计时就要明确地表达。

■ The Art of Incredibles，发型设计
■《千夜一夜物语》，马头上的装饰和身上的阴影。

亚当和夏娃，简化的动画人体造型

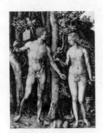
木刻，亚当和夏娃，结构精确

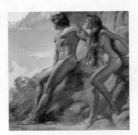
油画，亚当和夏娃造型，刻画细腻

油画动画，简化的造型

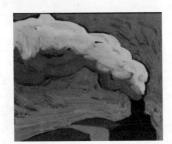

细节，阴影的色和形

细节，老人张嘴或闭嘴，上下都 有2根皱纹

细节,脸上暗部的反光

细节的统一，马头上的装饰和身上的阴影关系，除了逆光，在马肚子下有一个阴影

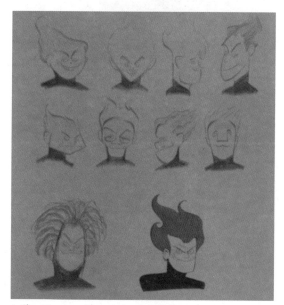

细节，头发的变化

细节，The Art of Incredibles,发型设计

■灌篮高手，注重细节的描绘

作为一个球队整体,在出场时必须着统一的相同颜色的球衣, 对每个人物造型却有细节的差异:不同身高、不同的球衣号码、不同的发型......

4 号,赤木刚宪，中锋,身高: 197cm

5 号,木暮公延，前锋,身高：178cm

6 号,安田靖春，控球后卫，身高：165cm

7 号,宫城良田，身高：168cm,

8 号,潮崎哲士，后卫,身高：170cm

9 号,角田悟，中锋，身高：180cm

10 号，樱木花道，身高：189.2cm

11 号，流川枫，小前锋，身高：187cm,他长得很帅

12 号，石井健太郎，前锋(Forward)，身高：170cm,戴眼镜

13 号，左左冈智，前锋，身高：172cm

14 号，三井 寿，得分后卫，身高：184cm,长得相当帅气

15 号，桑田登纪，控球后卫，身高：163cm

......

统一的球衣,细节的差异:不同身高、不同的球衣号码、不同的发型......

一根衣纹

细节的统一，画家衣服背面一根衣纹，随着画家身体的运动，一根衣纹也产生了扭曲的变化，但是衣纹位置始终在衣背中心

劫持，精灵造型细节，眼睛
的变化

眼珠转动的细节

变形

夸张

夸张和变形，布鲁诺的动画造型

变形，无中生有，《歌剧》，
从嘴里伸出的琴键

4.5 变形

　　夸张和变形，有点不一样。夸张是以假乱真,变形，可以以假代真。

　　夸张,可把原物的形态和大小等特征,加以强化，既超越实际又不脱离实际；既奇特又不违背情理。主观意识更强，本质更突出,特征更鲜明。

　　变形，可以超越实际，可以无中生有，可以化有为无，可以化腐朽为神奇，也可以将崇高化腐朽。变形，自古有之(敦煌数量众多的飞天，借助彩云，凭借飘曳的衣裙、飞舞的彩带而凌空翱翔,不是靠翅磅、羽毛、也没有圆光)。变形,是现代绘画的利器，现代艺术家推翻传统肖像画的模式和框架，打破三维空间的局限，拆散原型结构，重新随心所欲的组合，放

回到画纸这个二维平面上，如立体派的油画。再看素描"易拉罐和女人体"，用动画的眼光看，似乎是将一个变的过程给画到一起了。在画面里，右面的两个罐头只是被压扁了，左面的却变为女人体，连起来看，就可以是"变形动画"了。所以动画造型中夸张和变形通常会联系在一起。

■2005加拿大"渥太华国际动画节"海报，动物和昆虫的造型都经过夸张和变形。

■布鲁诺的动画造型，尽情的夸张和变形。

　　夸张：将运动员发达的肌肉加以夸大。

　　变形：有头和尾巴，没有身体的人。

　　动画造型，夸张和变形可以是造型自身变形，也可以是由此及彼的变形：动态变形。

　　变形，尤其是动态变形，是动画片特有的造型手段。

夸张和变形，2005加拿大"渥太华国际动画节"海报

拆散原型结构，随心所欲的组合，现代绘画

敦煌飞天，凭借飘曳的衣裙、飞舞的彩带而飞，敦煌壁画

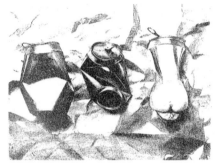

易拉罐和女人体，素描，用动画的眼光看，似乎可算是"变形动画"

自身变形

　　自身比例的缩放，位置的错置，色彩的变化，都可造成变形。

　　雕塑中常用手变形法。

■加宽；女性特征极其夸张的石雕，胸部突出，腹部宽大，夸张地表现女性特征，企求生育的主题。

■拉长和缩短：非洲雕刻，高耸的圆锥体乳房，身体变成拉长拉的原住圆柱体，脚缩短。

加宽；女性特征极其夸张的石雕

动画造型，女性特征极其夸张

拉长和缩短：非洲雕刻，拉长的颈缩短的脚

动画造型，巨大的头，拉长的鼻子，短小的身体。

动画造型设计为巨大的头，短小的身体。

■加法变形

头上长角，而且是大大的犄角。

■减法变形

减去身躯的无锡大阿福，没有细节的一根绳子打个节组成的动画人物造型。

综合变形

张冠李戴，移花接木。

希腊壁画中的狮身孔雀头，网络动画造型，有翅膀的人。

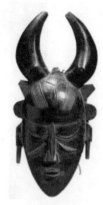

加法变形，头上长角

减法变形，减去半身的无锡大阿福

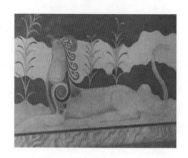

综合变形，希腊壁画中的狮身孔雀头

加法变形，动画《牧神的午后》，老牧师头上长角

减法变形，动画造型，没有五官，没有手脚，没有细节

综合变形，网络动画造型，人和蜻蜓

变色，老牧师希望自己变得年轻英俊

透过玻璃鱼缸，看到的木偶形象被扭曲

 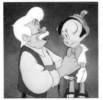 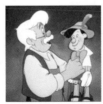

木偶头部未被扭曲时　　扭曲变形，木偶头部应用Photoshop的滤镜,Pinch(挤压)效果　　扭曲变形，木偶头部应用Photoshop的滤镜,Twirl(旋转)效果

变色

　　形不变，色变。抽象动画中运用此法较多。动画《牧神的午后》，象征生命激情的红色代替了灰色，表现了老牧师的希望，这里借助了色彩的象征意义，

扭曲变形

　　动画《木偶奇遇记》，蟋蟀透过玻璃鱼缸，看到木偶的形象被扭曲。扭曲变形，也可以利用图形软件Photoshop的滤镜功能，也可使画面中所选择的部分形象扭曲。

　　Photoshop 的 Distort(变形)一系列滤镜，是用几何学的原理来把一幅图像中所选择的区域扭曲，变形。

　　Pinch（挤压）：将图像挤压变形,产生收缩或膨胀的效果。

　　Twirl（旋转）:在图像的选择区域内产生旋转的效果,选择的区中心旋转得比边缘利害,可以指定旋转角度。

　　其他还有 Displace(位移)，Glass(玻璃效果)，Ocean Ripple(水波纹)，Polar Coordinates(极坐标转换)，Ripple(波纹效果)，Shear(扭曲效果)，Spherize(球形)，Wave(波浪效果)，Zigzag(锯齿效果)，都可以作出锯齿状态或波纹状等不同的扭曲变形效果。

拟人化造型

动画中，对于动物造型的变形是常用手法。没有尾巴的猴王，直立的小鸡。围着丝巾的小鸡，穿着折边短裤的胖猪，披着红色斗蓬的鳄鱼，踮起脚尖跳舞的河马，劈叉的鸵鸟，过生日的小熊，吹喇叭的米老鼠，签名，打电话，聚餐的鼹鼠，都是人格化的，具有"人"的特征，"人"的行为。

变形，拟人化，小鸡，又围丝巾，又打扇

拟人化，签名，打电话，聚餐的鼹鼠

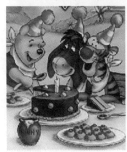

拟人化 - 小熊维尼过生日，生日蛋糕上还插着蜡烛。

拟人化
没有尾巴的猴王

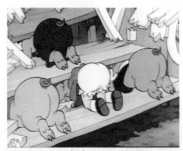

拟人化，猪（穿着衣服），
《米奇帅哥》

拟人化，舞蹈的河马和劈叉的鸵鸟，
演奏的老鼠

动态变形

指造型在动的过程中发生变化，可以是自身的变化，也可能是变成为其他。也就是说，A 变 B，或者继续变为 C（A--B--C--）

■动态变形，自身的变化，

亲吻的嘴黏合在一起，无法分开，越拉越长；

耳朵越来越长，变形，鼻子越长越大。

■动态变形，A 变 B。

A 变 B，从具象到抽象

《埃及艳后》，蒙克风格的画面里，舞蹈的人物随着镜头的演变而逐转化为抽象形，色调未变。

动态变形，A--B--C--，嘴-- 牙-- 拉长的嘴

A--B

《埃及艳后》，蒙克风格的画面，舞蹈的人物逐渐演变为抽象形 -- 旋涡般的色块和线条

变形，拉长的耳朵，长大的鼻子，压扁的脸

动作变形

A —— B —— A

A 叶子，B 打球者

钢笔画，叶子摇摆，转变为打球者，一番
动作以后，摇摆变为叶子。

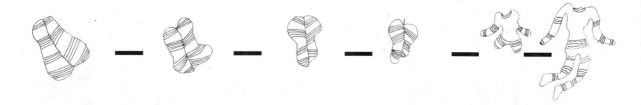

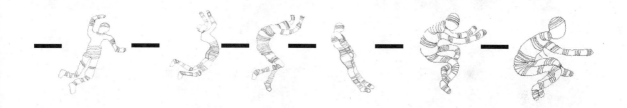

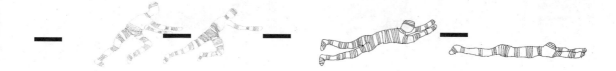

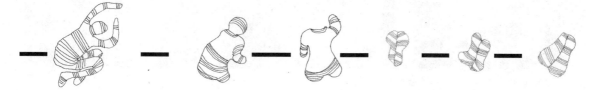

■融合变形，从 A 到 B，

　　火逐渐演变为 -- 舞蹈的人物，修道士的幻觉。

■变形，从 A 到 B

墨水瓶从大笑到瘫痪融化的变形造型。

■变形，从 A 到 B，从 B 到 A

　　史云耶梅片中的泥塑造型，在抽象和具象之间自由转换。

融合变形，火逐渐演变为舞蹈的人物，表现了修道士的幻觉

变形，A--B，墨水瓶从大笑到瘫痪融化的变形造型

A--B--A　　胖胖的孩子和小蘑菇转换变形

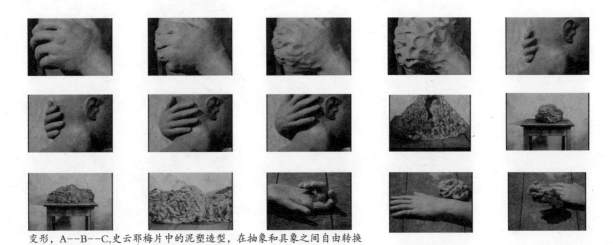

变形，A--B--C，史云耶梅片中的泥塑造型，在抽象和具象之间自由转换

设计题

1.变形设计
2.动态变形设计

附录 I 眼动·心动
欣赏·解析

在写书之前，或许对动画造型不以为然,心里会觉得这样的造型是无法与绘画的造型相比的：画了一些同样的大眼睛，总是一些简单化的线条,平涂些同样简单的颜色，可是在临近结束(或者说暂告一段落的时候)，就有了完全不一样的感觉：动画造型确实是同样的博大精深,无论是可爱的造型或者是那些并不令人愉悦的造型,都是值得观注，值得学习的(米老鼠的造型是一个具有影响力的经典的例子，而另一个类型的经典例子是史云耶梅片中的怪诞的造型)。

更多的动画造型在视觉上给人的差异或许不是很大,但是绝对也称的上是百花齐放。

值得关注和学习的也决不仅仅是迪斯尼和史云耶梅，世界动画的历史虽然不长（与绘画的历史相比），可是发展神速。庞大的实力雄厚的动画公司或工厂占领着梦幻王国大片的疆土，将动画艺术与娱乐、营销相结合，造就大规模的生产模式，形成相对程式化的造型手法；而小部分的实验动画（短片）讲究创作个性和独特的思想理念，相对自由的手法将动画造型的表现推向多元。

究竟是谁更吸引了我们眼球？

更多的造型风格或许没有这么强烈的反差，但是作为好动画，自然是有好造型，自然是个性鲜明的，而不是那种人云亦云，轻易就淹没在一大堆看上去差不多的造型之中的造型。

I.1 可爱的造型与并不令人愉悦的形象

迪斯尼的米老鼠诞生于 1928 年，到 2005 年，米老鼠已经有 77 岁了,却魅力未减，这是全球最知名的"老鼠"。米老鼠的造型有许多延伸产品，米老鼠的造型是有专利的，米老鼠为迪斯尼王国带来巨额利润,同时也为大家带来了快乐。

这只老鼠的造型不是写实的(因为老鼠本来是一个令人厌恶的形象)，而是变形的，拟人化的,圆呼呼的,暖色调的。总之,是可爱的，讨人喜欢的。

而史云耶梅，动画界的卡夫卡，与那些强调市场化（愉悦消费者）的动画造型不同，他的作品是不合逻辑的，暗示性很强的短片；有的时候，明明看见一些真实的人物造型,转眼之间就被残酷地被绞杀被淹没......

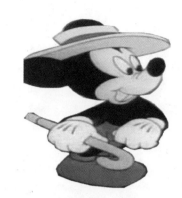

米老鼠，可爱的造型

米老鼠，可爱的米奇和可爱的米妮

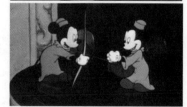

　　史云耶梅片中出现的是一些恐惧和并不令人愉悦的形象：鲜红的肉块、暴出的大牙、扭曲的肢体绞杀继而化成一堆奇怪的形状、发怒的木偶、瓢盘刀叉合成的头像、连走带跑的古董玩具、吐出又被拉长的舌头、翻起的鼻孔、充满迷惑表情的脸孔、腐烂叶子和水果合成的人体……

当我们为造型绞尽脑汁的时候,在史云耶梅的实验动画里却可以提一个相反的问题: 到底有什么不能成为动画造型呢?

钟摆 、肉块、古董、大钟、木偶、脸孔、石头、好象什么都可以成为动画造型。

暴露的大牙, 贪婪的肉块血红血红, 令人恐惧的形象　　　　　　　　　树后的衣架

黑石头和白石头

数据线

钟和骷髅的造型　　　　　　　　　绳子造型

史云耶梅片中的可怜的人物造型，翻起的鼻孔，被侵犯的脸，撕裂的脸后面拱出的骷髅

被丑化，被掩埋的人物造型

被融入泥土，被送去绞杀的人物造型

令人恐惧的动画造型

I.2 幻想和狂想，造型的想象力和创造力

天神之马来往疾行于空中--天马行空，比喻无拘无束，独往独来，超逸流畅......

想象和创造––《幻想曲》和《新狂想曲》，时隔半个世纪，迪斯尼和布鲁诺分别带领我们进入梦幻的音乐舞台。

《幻想曲》和《新狂想曲》，都以音乐创作为基础，但都不受其原创的限制。

迪斯尼的布鲁诺等艺术家们将动画的创造力发挥到极致，迪斯尼的这些造型依旧是如此的精致（一如既往的），布鲁诺的这些造型又是如此的变化多端（似乎是随心所欲的）。

都有实拍的乐队，迪斯尼的费城交响乐团，剪影般宏伟的造型，而布鲁诺的真人乐队，后来给一条动画蛇给骚扰了，有点荒诞。

迪斯尼的《幻想曲》造型依旧可爱，动作夸张，米老鼠在这里又成了小巫师。布鲁诺的《新狂想曲》造型显得漫画化。

《幻想曲》穿插有抽象的图案化的造型融于画面，《新狂想曲》有大量水彩风格的"世俗"的装饰性的画面和造型，以区别狂想。

《幻想曲》，真人乐队

《新狂想曲》，真人乐队，被蛇骚扰，乐队成员全跑了

《幻想曲》，抽象的流动的色彩

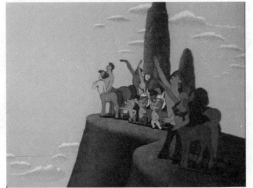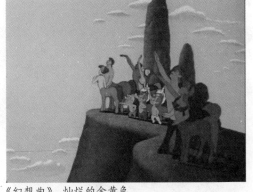

《幻想曲》，灿烂的金黄色

《幻想曲》，在天堂飞舞的魔鬼，阴冷的色调

《新狂想曲》，蛇，有点滑稽的造型，

《新狂想曲》，表现"世俗"的装饰性风格的水彩
画面和造型

《新狂想曲》，上帝之手　　《新狂想曲》，亚当

《新狂想曲》，亚当与夏娃

《幻想曲》,优美而浪漫的造型。

《幻想曲》,优美的金黄色的火焰和女人体一起扭动,时而变粉绿色,时而是玫瑰色。

《幻想曲》,舞台和芭蕾舞造型

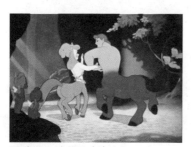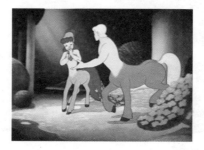

《幻想曲》,浪漫的爱情动作

《新狂想曲》,荒诞而幽默的造型。

《新狂想曲》，大眼珠造型

《新狂想曲》，舞台和芭蕾舞造型，最后又成为荒诞，身体被断成两半

《新狂想曲》，对于性的狂想的嘲讽，老牧师被小丑化，年轻女性的造型极度夸张

花果山水濂洞称王

金箍棒,原为定海神针

斗哪吒　　　　战二郎神　　　　逗天将　　　　吞仙丹　　　　戏太白金星

I.3 孙悟空(猴)和麦兜(猪),动物造型人格化和人物造型动物化

从齐天大圣到普通小市民的形象,动画造型是越来越贴近生活了。

孙悟空,来自神话的一只猴子,自称齐天大圣。会腾云驾雾,能七十二变……

麦兜,可爱的卡通形象,普通小市民的形象,而且应该算是生活在香港社会底层的那种。

孙悟空:美猴王,属于神通广大,天不怕地不怕的造反的英雄的形象;麦兜,属于单纯、憨厚、乐观、与世无争的类型,经历了许多(可能很多香港的普通百姓都会有)。

孙悟空的造型是一个有猴子脸谱的武功高强的人,麦兜的造型是一只粉色的猪。也可以说,他是一个有猪样子的人(小朋友)。

《大闹天宫》的场景是虚拟的天宫,花果山,《麦兜故事》的场景取自当今的香港城市,平凡的、现代的街、楼、商店、广告、家庭。

《大闹天宫》的造型设计是中国一对了不得的兄弟:人物造型设计:张光宇,背景设计:张正宇,都有不凡的成就。

张光宇,漫画家、装饰画家、工艺美术教育家。创立了对现代美术影响深远的"装饰"派艺术。他注意造型和色彩的夸张以及线条运用的变化,对倡导装饰画派的漫画创作有巨大影响。先后任北京中央美术学院、中央工艺美术学院教授,专门从事装饰美术教学与传统工艺美术研究。著作极丰;《林冲》、插图《窈窕淑女》、《西游漫记》、《除蝇图》、《光宇讽柬画集》、《水浒人物志》、《张光宇黑白插图集》……张正宇著有《张正宇书画选集》、《张正宇书画金石作品选》……

《大闹天宫》主创者更是动画界一些了不得的人物。导演:万籁鸣(是万氏四兄弟中的老大),万氏四兄弟:万籁鸣、万古蟾、万超尘、万涤寰,老大、老二、老三同在美影厂时,大

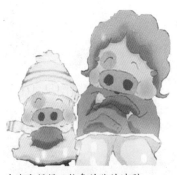

麦兜和妈妈，粉色的猪的造型

麦兜，属于单纯、憨厚、乐观、与世无争的类型

香港的普通百姓都会有的生活

香港式的幽默的漫画味道

家尊称他们为大万老、二万老、三万老，"万氏四兄弟"共同完成中国第一部动画片《大闹画室》，第一部有声动画片《骆驼献舞》，第一部动画长片《铁扇公主》。

《麦兜故事》造型来自"麦兜麦唛系列"，这是著名作家谢立文、画家麦家碧，以麦兜、麦唛两个主角创作的丛书。主创者谢立文(写故事)和麦家碧的(造型)成为绝配，学设计的麦家碧负责绘画，创造了麦兜.她的漫画风格类似儿童水彩笔画，充满了童趣。这对创作上的合作伙伴，经过多年合作，后来结成生活伴侣。

《大闹天宫》造型设计从民间艺术中吸取了营养，具有浪漫的、强烈的装饰风。

《麦兜故事》中则弥漫着那种香港式的幽默的漫画味道。

《一千零一夜物语》的造型古怪、大胆　　　　　　　　　　　　　旅行者造型，只用了黑白灰

《埃及艳后》，直接引用了一些世界名画中的造型：米罗风格、劳特来克风格、哥雅风格、蒙克风格

《埃及艳后》，造型融合了埃及壁画、日本浮世绘和西方现代绘画的风格

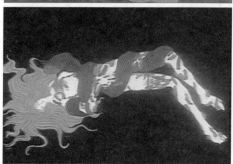

哀伤的贝拉透娜，强烈而刺激的色彩

《火鸟》,凤凰造型

铁臂阿童木的造型是一个
小机器娃娃,阿童木的飞
翔不是依靠翅膀,而是可
以喷火的设计

I.4 浮世绘和新漫画融合,包罗万象的造型,手冢治虫

性与文化,像是瓶与酒的关系。对日本人来说,是以性为瓶,以文化为酒,比如"浮世绘"......摘自刘达临《浮世与春梦》。

"浮世绘",日本的风俗版画。不过,浮世绘初期也是用笔墨色彩所作,浮世绘多为装饰性画风。常作为建筑壁画及室内屏风,浮世绘善表现女性之美,内容包括世俗民风,四季景致、服饰摆设,性与春梦......或许这是将手冢治虫的作品与浮世绘相比的缘故。

手冢治虫本名为"治",因自幼喜欢绘画及收集昆虫,后加"虫",改名为"手冢治虫",以"虫"字定为自己的笔名。并于1961年创办"虫"制作公司,也是这一年,手冢治虫取得医学博士学位(在动漫画家的群体里,绝对是凤毛麟角)。

或许正是因为这样的背景,手冢治虫的作品内容十分广博,从儿童、科幻、历史、到文学、医学、宗教、美术、音乐、哲学......跨越不同的时代,几乎"绘"了"浮世"的所有。

六十年代晚期,由手冢治虫任总指挥,山本瑛夫监督的三部为成人而作的动画,《千夜一夜物语》《埃及艳后》和《哀伤的贝拉透娜》,

其中有许多大胆而凄美的造型,并融合了许多世界名画的造型于变幻的镜头之中。名作与名画,性与暴力,强烈而刺激,古怪而壮观,被喻为古典日本浮世绘和二十世纪漫画的完美融合。

比起医学博士和浮世绘,更为人所熟知的是作为日本的漫画之神、阿童木之父(阿童木:聪明、勇敢、正义的小机器娃娃)的手冢治虫。

是手冢治虫首创撰写并绘画了长达数百页甚至千页的叙事式漫画,并把小说及电影艺术的风格带进了漫画。《铁臂阿童木》就是这种新型卡通连环漫画艺术的代表。1952年《铁臂阿童木》开始连载。1963年成为日本第一部电视连续动画片。阿童木是70年代人成长中的经典卡通,称其为那个年代的经典,是因为这个机器娃娃和喷火的设计,打破了更早的年代的可爱的长翅膀的小天使形象,而代之以"科技"的造型设计。

作为耗手冢治虫21年时间的力作《火鸟》,集中表达了画家的思想、感情,陆续创作的12个章节,是12个独立的故事。十二个故事有着共同的主题,十二个故事有着不同的主角、时代、背景。

火鸟,是传说中的不死鸟,中国人称凤凰。

附录Ⅱ 动脑·动手
创意·设计

Ⅱ.1 热身练习

以线造型

线可以犀利似剑，线可以温柔如花。

线从它出现的第一天就是人的主观创造。线是人类抽象思维的成就，是抽象的存在。线是绘画的语言，线是动画造型的要素。

线是轮廓的分界形体的外形是再清楚不过的线条。

在古代埃及的绘画里，人物鸟兽的形状是侧面的轮廓剪影。在中国的汉代画像石刻中，人物风景动植物的形象，都是一个十分明确的轮廓的影象。

线是空间的交界。线不仅仅只是一个形象的轮廓，线是空间的交界：线可以描绘三度空间，中国画论中也有"画有三远"之说。线不但有上下左右、高低长宽的二度感，而且可以有前后深浅、远近虚实的第三度感觉。

克利讲过这样一句话："用一根线条去散步"画家应该对线的抽象美敏感而精通，这样他才能够畅抒情怀、下笔如神。

线的美不但在线条本身，而且还存在于线的两侧(这已涉及到面的问题)，毕加索经常画借线的人面。动画造型的线，可以是追求平面效果的线，可以是类似素描的排线，可以是钢笔的线，铅笔的线，毛笔的线。

除了画出来的"真实"的线，还可以用虚拟的线。可以用Photoshop的轮廓描绘功能取得线。通过Fiter(滤镜)/Stylize(风格化)/Tracecontour(轮廓描绘)，就可以在白色底色上简单地勾勒出图像细细的轮廓线。还可以用3DS MAX中Ink材质应用，取得线。

作业和练习
热身练习1
以线造型
作业实例
《树》
参考范例1
动画《歌剧》布鲁诺.伯茨多作品

线和黑色块，追求平面的效果

线，素描

线，白描，线可以描绘三度空间

《树》，以线造型

《树》，以线造型

以线造型，动画，《歌剧》布鲁诺.伯茨多作品

《水泡人》铅笔画

《心》幸运星组合

《水果》钢笔画

以点造型

　　几何学上所谓的点是无形态的。一般的观念里,点是圆非常小的东西,或者是线的最小单位。中国山水画的重要技法之一是用浓墨或鲜明的颜色,点出石上青苔或远山的树木。

　　钢笔点绘,可以利用点构成细密性的画面。点绘的优越性在于它能取能舍,可以淡化,可以自由处理。

　　也可参考照片（现代辅助手段；利用Photoshop 的 Bitmap 模式，直接得到点的效果）,这样就使点绘的创作更加方便。

　　铅笔点绘,比起钢笔点绘,可修改性是其优点。

　　用 Photoshop 的路径与笔刷（Stroke path 描边路径功能),也可以制造点的排列效果,并且速事半功倍。

　　动画中,经常出现运动的点,比如3DMAX的粒子效果。可以更加自由地去设置点的位置移动，运动速度以及色彩变化……

　　用任何的点状的元素都可以组合成造型,材料可以是碎纸，也可以是纽扣，小石头……

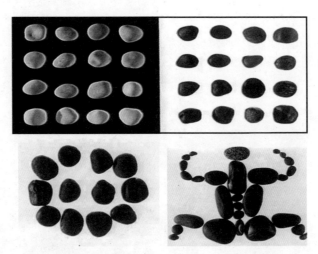

《石头的游戏》，由黑白两色的点，
构成造型石头，或抽象，或具象

《游移的阳光》，动画，以撕
碎的小纸片（集合的，游动
的点），表现斑斑驳驳移动
的光。

《阳台上奔跑的女孩》，试图点彩表现光感
和运动
在此画中，贾科莫·巴拉出以新印象主
义点彩分色方法描绘强烈的光感，同时
表现出奔跑的运动感。

利用简单的几何形造型

　　无论是传统的绘画还是动画造型设计利用简单的几何形来进行创作不失为一个行之有效的手段。

作业实例
《牛头》彩铅
《激》钢笔
《蛋形人》彩铅
《锁》钢笔
《乌龟》泥塑
《眼镜娃》泥塑

作业和练习
热身练习3 利用简单的几何形造型

《牛头》彩铅

在人脸造型中的团块运用

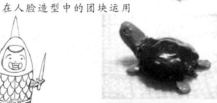

《蛋形人》彩铅

《乌龟》泥塑

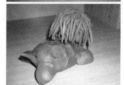

《锁》钢笔

《眼镜娃》泥塑

参考范例1

　　　动画《米老鼠》，简单的几何形 圆的组合，迪士尼的通常做法。这也是迪士尼的通常做法：先把人物简化成一个个几何图形，然后按最佳的角度来摆放这些几何图形。

参考范例2

《机械人历险记》

参考范例3

《运动人体画法》，美，本. 荷加斯著，以简单的几何形将复杂的人体概括利于表现运动人体。

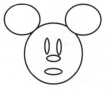 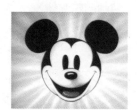

参考范例1
米老鼠造型，圆的组合，

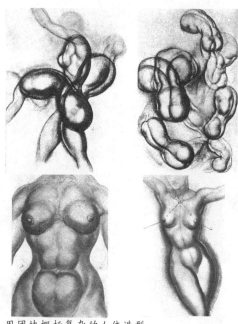

先把人物简化成一个个几何图形：迪士尼的通常做法

用团块概括复杂的人体造型

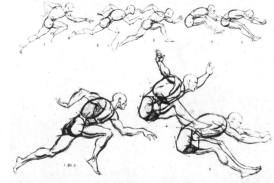

三维造型，将复杂的形概括为简单的几何形

《运动人体画法》，提倡根据想象来创作人体，作者创立的画法，就是根据电影画面的特点，对动作的连续性进行分析

Ⅱ.2 基础设计

做为动画造型大致可分有形的和无形的两大类型。有形的如人物、动物等实体；无形的常见的有水的变化、飘渺的烟、闪动的火光……

人物的设计

人物是动画造型的重头戏。

<table>
<tr><td>作业和练习</td></tr>
<tr><td>基础造型设计 1</td></tr>
<tr><td>人物的设计</td></tr>
</table>

作业实例

《战士》

参考范例 1

动画《蝙蝠侠》，

参考范例 2

《大话三国》，卡通造型，夸张的比例，头大。

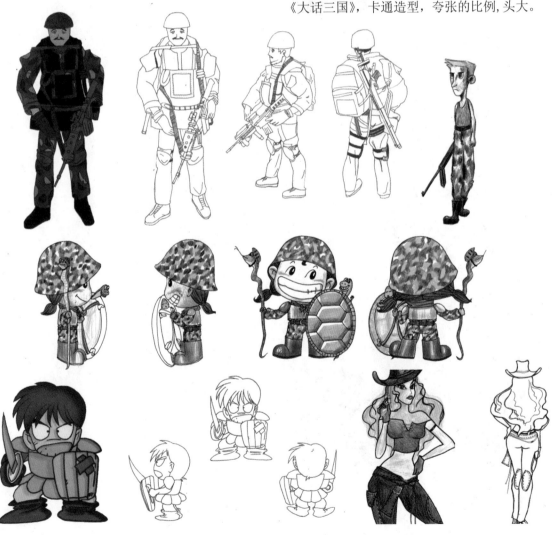

动画,《蝙蝠侠》, 英武的黑骑士造型　　　　　　　《大话三国》, Q版动画造型

火焰　　　　　　　　　　　　　　　　　　　火的不同色调

火造型，上升，动画《火鸟》

火造型，扭动，动画《幻想曲》

虚形的设计

　　雨、雪、水流、火焰、烟、气流、风、电流、声波……本来无形，动画造型有规律。

■水

　　水的变化比较复杂，归纳起来大概有聚合、分离、推进、"S"形变化、曲线变化、扩散变化及波浪变化等几种。

　　水圈：一件物体坠落到水中就会产生水圈纹，水圈一般从形成到消失需要8帧画面即可。

　　微波：一件物体在水中前进，如小船行驶，就会在水面上产生水纹微波，在表现这种微波时需要注意水纹应逐渐向物体外侧扩散；水纹逐渐向物体相反方向拉长、分离、消失；水纹动作速度不宜太快，物体尾部呈现曲线形波纹。

■火

　　火是动画影片中常出现的自然形态，火的运动也是不规则运动，受风的影响其形态变化显著，基本动态大概有：扩张、收缩、摇晃、上升、下降、分离和消失七种。处理小火的动态时要灵活而快捷，处理大火的动作要慢一些，为丰富大火的画面效果，必须作成多层次才能产生出立体效果。

作业和练习
基础造型设计2
虚形的设计

作业实例

《火》

《水》

参考范例1

动画《火鸟》、动画《幻想曲》

参考范例2

动画《国外与小鸟》、动画《黄色潜水艇》

水

水造型——飞溅效果,《国外与小鸟》

水造型——浪花效果,《黄色潜水艇》

作业和练习
基础造型设计 3
动作设计

作业实例

红绿大战

以磁性棒组成人物

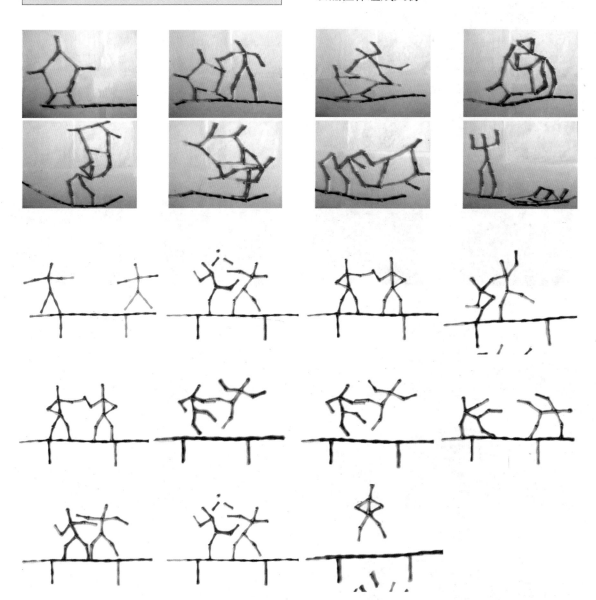

作业和练习
动画造型基础设计 4
图纸设计

作业实例
怪怪城的朋友们
四视图、表情图、动作图、道具图、大家庭

四视图

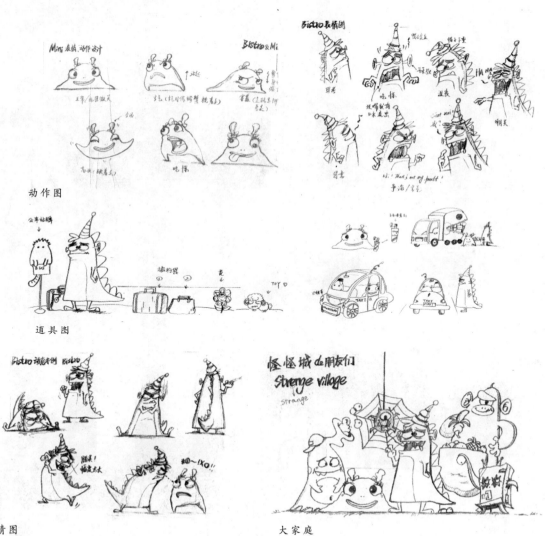

动作图

道具图

表情图

大家庭

Ⅱ.3 创意和设计

选择一种自己喜欢的风格，选择一种造型的方法，独立完成造型设计。

作业和练习
动画造型设计1
风格的设计

作业实例

《欲》

手写板绘制,无纸动画.以米色和黑色为主，配合红色。采用极少的色彩，形成独特风格，以红色代表欲望。短片整体风格: 木夹板质感底纹(叙述性和生动感)

抽象元素造型

三视图

中国水墨风格，经过Photoshop处理,边缘带有淡淡的红色光晕。

动作

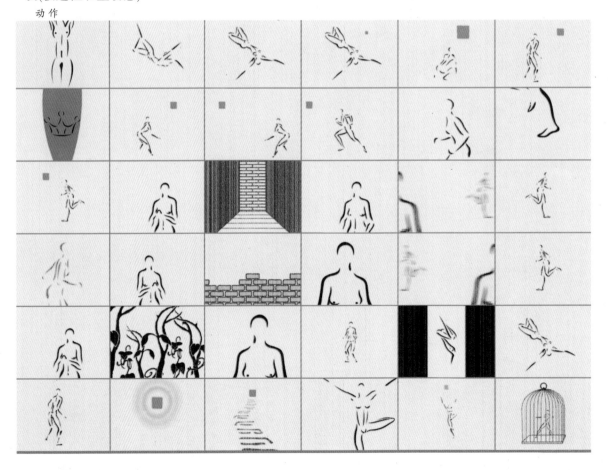

作业和练习
动画造型设计2
二维和三维的结合

作业实例

《最后一个艺术家的悲剧》

人物设计：二维

背景设计：三维

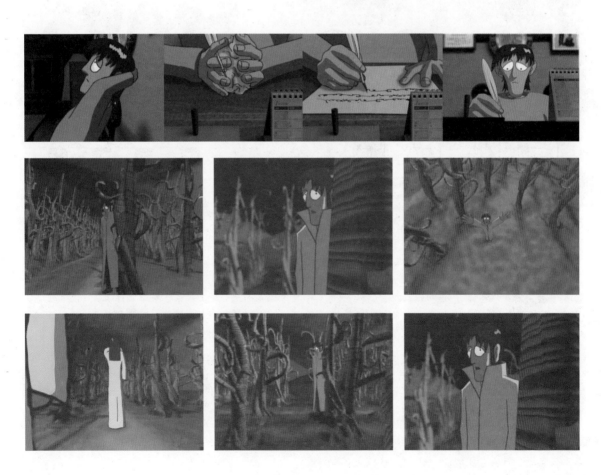

作业实例
《变脸》

《变脸》是由川剧表演艺术的特殊技巧之一变脸引发灵感而来。变脸不同于川剧中揭示人物内心的脸，动画短片《变脸》中的脸充当着掩饰人物内心情感以谋求自身利益的工具。

主人公S凭借虚伪的脸谱表情应对不同社会关系的人，

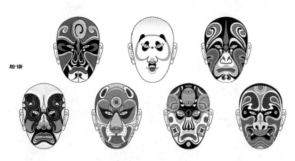

川剧表演艺术的特殊技巧之一——变脸

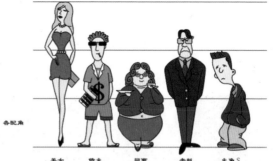

《变脸》中的人物作了夸张处理，这些人物形象都着重于形象的装饰性和性格的典型性。

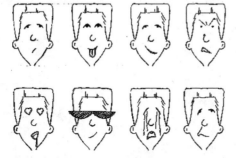

S的脸设计得十分中庸，以表明他原本懦弱的性格特征。

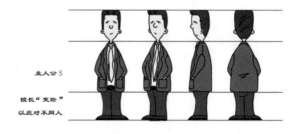

S就是一个普通上班族，穿西装打领带，没有过多身体动作，由此衬托脸部的戏剧效果，所以对其他部分的刻画相对减弱

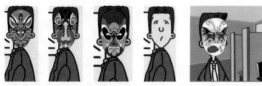

奉承老板的表情（脸谱）、欺骗债主表情（脸谱）

巴结美女表情（脸谱）、欺凌同事表情（脸谱）

作业和练习
动画造型设计 4
细节的设计

作业实例
猫的寓言故事
主要角色：黑色的猫、女孩
细节：弯曲的花纹
弯曲的猫的尾巴、女孩弯曲的头发、镜子上弯
曲的花纹、带刺的玫瑰花。
白色的狗，方框形,与其他的造型形成对比。

参考文献
参考动画
参考网站

参考文献：

The Art of Robots ,AMID AMIDI,Chronicle Books LLC,2005.

The Art of BATMAN BEGINS,Mark Cotta Vaz, Chronicle Books LLC,2005.

The Art of THE INCREDIBLES,Mark Cotta Vaz, Chronicle Books LLC,2004.

The Art of THE POLAR EXPRESS,Mark Cotta Vaz and Steve Starkey,Chronicle Books LLC,2004.

《动画无极限》，莉斯.费伯[英]，海伦.沃尔斯特[美]著，王可，曹田泉，王征译，上海人民美术出版社，2004。

美国连环画名家，洪佩奇著，译林出版社2001

动画无极限

《比亚兹莱装饰画》，张望编，辽宁美术出版社，1981。

《加拿大爱斯基摩绘画》，徐英培译编，四川美术出版社，1987。

《卢梭》，家庭艺术馆典藏，北京外文出版社.台北光复书局，1997。

参考动画：

《大闹天宫》、《三个和尚》、《小蝌蚪找妈妈》《米老鼠》、《太空应克猫》、《幻想曲》、《新狂想曲》、《歌剧》、《白雪公主和七个小矮人》、《狮子王》、《鲨鱼故事》、《玩具总动员》、《埃及王子》、《棉球方块历险记》、《归来的猫》、《大话三国》、《古典音乐动画系列》、《老人与海》、《辛普森一家》、《三毛流浪记》、《小魔女宅急便》、《千夜一夜物语》、《埃及艳后》、《哀伤的贝拉透娜》《狸御殿》、《石头的游戏》、《Punch和Judy》、《如此等等》《与Weissmann一起野餐》、《平面》、《在屋中度过安静的一周》、《门房的秋天》、《对话的尺度》、《去地窖》、《钟摆，地牢和希望》《肉排的爱》、《花神》、《斯大林主义在波西米亚的灭亡》、《食物》片头动画等。

《SUN》、《怪兽总动员》、《太鼓之达人》、《小小特警系列》等游戏。

参考网站：

中国动画网

xiaoxiao .com

羲之书画报网站

http://www.lili.cc/girl/tv/tongmu/tongmu.htm

http://game.pchome.net

http://www.best100club.com

http://www.menggang.com/movie/movie2001.html，2006-7-6.

后记

随着媒体结构的不断进步，我们的生活已经被注入了新的模式，同时也带来了新的价值，今后，被更多关注的将不再只是物，而是知识娱乐。今天的动画，已经得到了很多关注，最主要的是得到了年轻一代的关注和热爱，而把娱乐提升到文化，走出一条雅俗共赏的道路，则是学院的责任。动画造型较一般的电影角色造型有着更宽广的空间和更多样的手法，可以不受题材、时空因素限制，而让艺术的灵感任意驰骋，编写动画造型设计教材，正是顺应了时代的需要。本书的编写得到各界朋友的支持和帮助，在此一并感谢。

感谢同济大学传播与艺术学院的领导和老师对本书编写提供的支持。

感谢常光希老师对动画教学的关心和支持。

感谢同济大学传播与艺术学院动画系的全体同学参与编写本书。

感谢同学的好作业，好作品。这是充满了灵感和创意尤其是充满了动画感的造型作业，（动画的同学是学院里作业量最大的，在作业的过程中，经常是"看着太阳落下，又看着太阳升起"），只有对动画充满热爱而又坚韧不拔的同学，才能够达到如此"专业"的境界。未来的动画大师应该就是出自今天的具有专业精神的新一代的学子。

本书附录2选登了同济大学动画系部分学生作业：

1 动画造型基础练习，选自同济大学动画造型课程作业：朱态婴，董武琨，吴晔，戴晓立，陈君，廖昱辰，王超颖，邹瑞，徐青蓝，罗璇，陈怡露，青单单，陈路，查甜，陈媛媛。

2 动画毕业设计：

水墨和计算机配合，《欲》，陈奕琳。

二维和三维造型共存，《最后一个悲剧作家》吴胤琦。

装饰风格造型《猫的寓言故事》，施昱琼。

象征意义的造型《变脸》，朱晓雯。

感谢云南艺术学院附属艺术学校贾竣舒同学为本书提供造型作业。

感谢南京农业学院朱锡麟同学为本书提供三维造型。

感谢同济大学硕士研究生郑志荣同学为本书提供卡通设计以及所作的大量工作。

感谢上海人民美术出版社的支持，亦愿与责任编辑的合作能够再一次愉快而圆满。

感谢所有喜爱动画的朋友，亦愿本书能够得到读者朋友的喜爱。

图书在版编目（CIP）数据

动画造型设计／金琳著. —上海：上海人民美术出版社，2006.7
（中国高等院校动画专业系列教材）
ISBN 978-7-5322-4703-5

Ⅰ.动 ... Ⅱ.金 ... Ⅲ.动画片－制作－高等学校－教材 Ⅳ.J954

中国版本图书馆CIP数据核字（2006）第060439号

中 国 高 等 院 校 动 画 专 业 系 列 教 材
Zhongguo Gaodengyuanxiao Donghuazhuanye Xiliejiaocai

动画造型设计

主　　编　李　新
策　　划　张　晶

著　　者　金　琳
责任编辑　张　晶　孙　青
装帧设计　郑志荣
技术编辑　季　卫
出版发行　上海人民美术出版社
　　　　　　地址：上海长乐路672弄33号
　　　　　　邮编：200040　　电话：54044520
印　　刷　上海市印刷十厂有限公司
开　　本　787 × 1092　1/16
印　　张　9
出版日期　2006年7月第1版　2010年11月第5次印刷
印　　数　11801-13050
书　　号　ISBN 978-7-5322-4703-5
定　　价　39.80元